博客思出版社

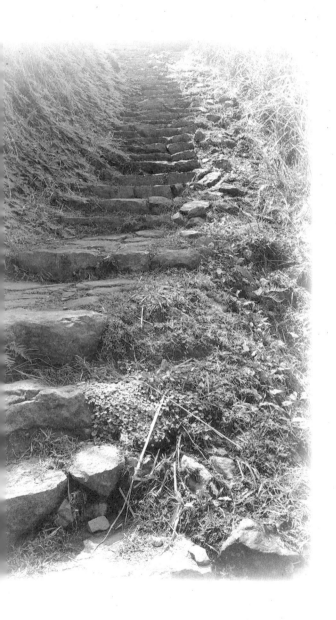

再訪魚路古道

馬宗義 著

目錄

壹、發想

　　「路是人走出來的」這個觀點，以它來印證陽明山國家公園第一條歷史步道—魚路古道（也稱金包里大路）的發展歷程，可謂最恰當不過。因為魚路古道是臺灣先民謀生交通路線之一，當然這條路線隨著社會變遷也賦予它多樣性的運輸功能，在現有一般普遍可查詢或追尋的文獻史料中，這條路線從古至今概都以噍類雙腳為主軸，歷經不同的年代，儘管擔運主要貨物時有改變，但唯一不變就是腳力。它可能是先民狩獵或採集民生用品的路徑，它也曾是人群聚落間往來交通路徑，它也可能曾經黃金買賣運送交通要道，它也曾擔負運送硫磺礦產的路徑，它也曾是運送茶葉的路徑，它也曾是據山立寨土匪出沒的路徑，它也曾是伺機抗日的游擊殺敵的路徑，它也曾是運送軍事砲管的路徑，它也曾提供兩地締結姻緣的路徑，它也曾是媽祖神明繞繞的路徑，它也曾提供牛隻寄牧或販售

的運送路徑，它也曾是淘金客尋寶的路徑，還有它也曾是鴉片運送的路徑，依循歷史社會的變遷，而賦予種種各式各樣的功能，它也曾吸引人群在其區域從事稼穡或擔任守礦任務進而結廬定居，甚至形成聚落，由於人群千百年來藉由行走這條路徑而完成各式各樣的任務，或許百工百業曾經與這條古道都有密切的連結，因此這條路徑也著實蘊涵豐富歷史人文績累，於今看起來也是一條多功能綜合性的古道。

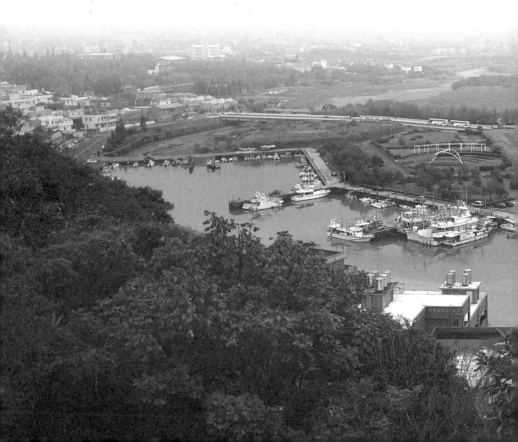

▼ 昔日魚路古道主要漁獲漁港—磺港魚港。

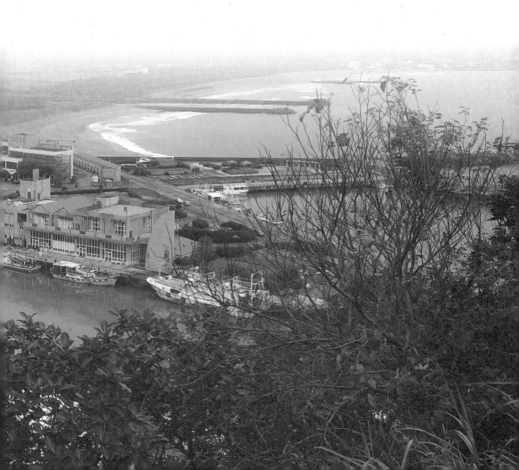

「魚路古道」這個名詞確實給人一種似真似幻的想像空間，它是如此的接地氣，它是現實生活中如實般地貼近人群的日常生活，對於現在的人群撫今追昔的思古情懷，除了緬懷先民體現在生活的努力奮鬥精神，在你、我思緒上，確實也會不經意浮現想進一步探索的吸引力。

　　魚路古道另一名稱為金包里大路，而「金包里」這個地名就是現在的新北市金山區，於 1920 年 10 月 1 日，日治政府正式實施〈臺灣州制〉、〈臺灣市制〉、〈臺灣街庄制〉，許多地名也同時更名或修正，如「八芝蘭」改為「士林」，「金包里堡 4 庄」合稱「金山庄」，隸屬臺北州基隆郡，因而金山地名一直沿用至今。

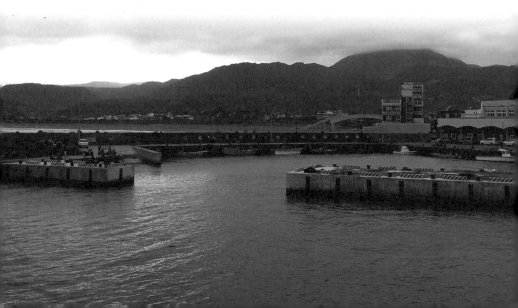

　　在歷史洪流中,「魚路古道」其名稱是近代產物,而它的前身為金包里大路,「金包里大路」從語意來推測,或許是日治時期統治政權給予的命名或稱呼,由於早期在今金山地區的謀生的平埔族(巴賽族),泛稱為金包里社,因此這條道路取名金包里大路顯而易見理所當然,唯「大路」的緣由,如以漢人文化謙虛的處世態度,很少會用誇大的形容詞用語,是故「大路」名稱的用語,與日本統治臺灣時期就會有連結,李瑞宗(1994) 曾引述臺灣總督府 1896 年臺灣產業調查錄;總計交通路線 12 條,其中大路 6 條,小路 6 條。從臺北府至基隆、金包里、滬尾是大路。從基隆至金包里、頂雙溪是大路。從頂雙溪至頭圍也是大路。至於大、小路的區分在《臺灣產業調查錄》也有敘明小路是指一般土路。大路,則與日本內地的田舍路無異,只是沿線敷列石塊而已。是故經此說明,對於金包里大路明明是山中小徑,為何要稱呼為大路就有更加清晰的註解。

◀ 昔日魚路古道次要漁獲漁港—水尾魚港。

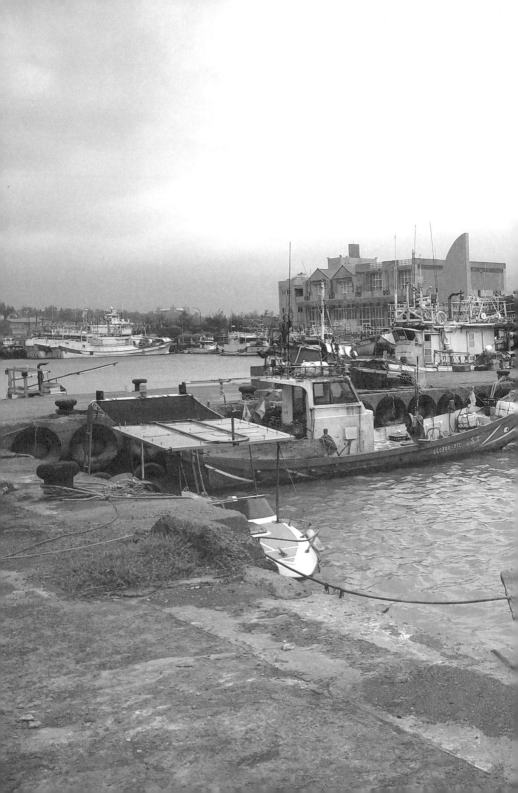

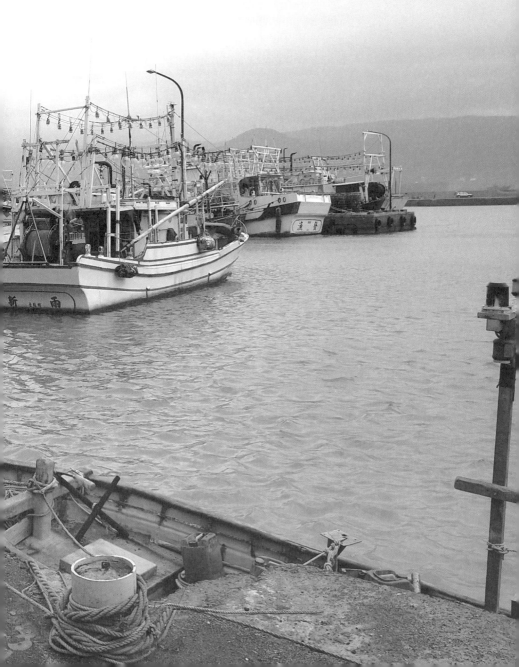

▼ 昔日魚路古道主要漁獲漁港—磺港漁。

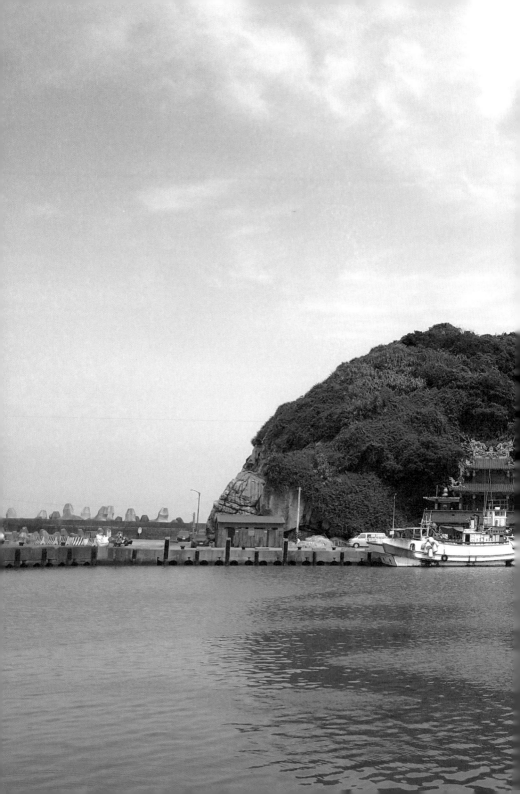

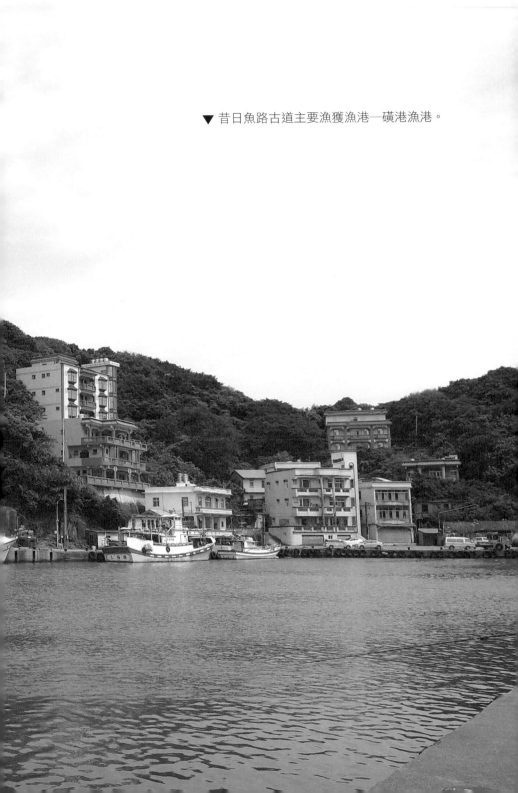

▼ 昔日魚路古道主要漁獲漁港—磺港漁港。

貳－古道淵源與功能

　　魚路古道形成的年代，如要加以明確考證，以現有的文獻史料實難清楚斷言，從歷史時代文獻史料只能推估至少在何年代以前就有這條路徑存在，也有可能在原史時代就有人群在行走，如採集或狩獵等。

　　在元朝汪大淵於 1349 年所記載資料《島夷志略》中的「小琉球」（李宜憲，2019），可能就是現今的臺灣，雖然文獻有大、小琉球之分，大琉球為今日本所屬—沖繩島，小琉球就是指臺灣島，如以今日的觀點，臺灣島面積恆比沖繩島大的多，為何形容詞剛好與事實相反，依林衡道大師的說法，蓋當時元朝的觀點，是按文化程度來區分大、小，元朝時沖繩，就有政府組織在統治管理，而當時的臺灣尚無政府組織在統治，各族群蓋多以部落組織型態在運作，初時各部落的頭目的職位並非族群的統治者，而是扮演族群

資源分配的協調者，平時也要投入生產工作。19世紀法國學者聖第尼（D'Hervey de Saint Denys）與國內歷史學者暨中央研究院院士曹永和考證探究，資料就有提到琉球及臺灣，臺灣生產硫磺及有人用來以物易物交換之事，至少在西班牙佔據今基隆和平島年代，就有中國福州商人乘船來與原住民交易。因此貫穿北臺灣金山海岸及士林、北投地區的魚路古道，在那個

▲ 魚路古道北段—八煙入口（綠峰山莊）。

年代就如同今日的便捷高速公路，單以硫磺產業的運輸，我們都可以很保守推估，在 14 世紀或 15 世紀，這條路徑就有人群在行走使用。尤其大油坑礦區場域有天然的硫磺產出，即一般稱為赤油，為整個臺灣獨特的硫磺產地之一，更是能凸顯這條路徑是受到當時人群所倚重。

▼ 魚路古道北段—上磺溪入口。

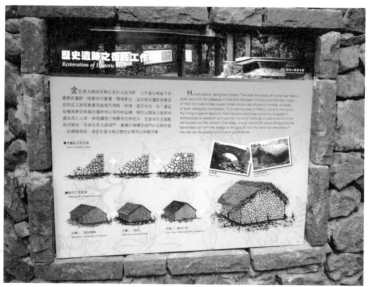

▲ 魚路古道—八煙入口展示解說牌。

▶ 魚路古道—上磺溪。

▲ 魚路古道─上磺溪入口展示解說牌。

　　清領時代郁永河來臺採辦硫磺事宜，其所記載的日記《裨海紀遊》，期間為 1697 年 2 月至 10 月（康熙 36 年），郁先生在距今 325 年前即進行臺灣西部大縱走，依照日記所載 4 月 7 日從臺南出發，4 月 27 日就抵達淡水，當時交通工具係以牛車為主。另在郁先生的《裨海紀遊》記載中，也有提到：南宋時（1127～1279 年），蒙古人滅了金朝，有些金朝人搭船出海避難，遇颱風被吹至臺灣，因而定居於此。

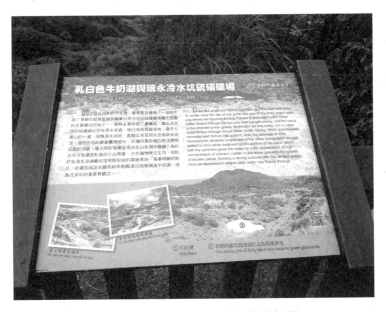

▲ 魚路古道南段—冷水坑遊客服務站附近的牛奶湖。

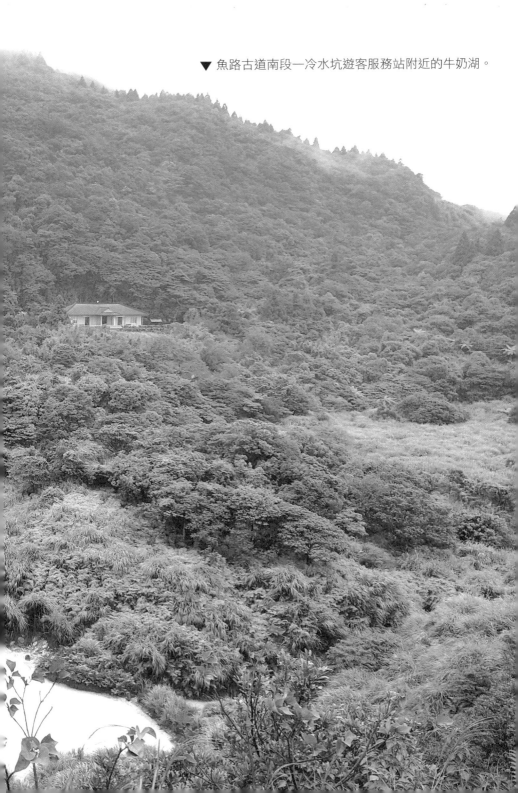

▼ 魚路古道南段─冷水坑遊客服務站附近的牛奶湖。

且依洋流流轉方向，極有可能會將船舶漂流至臺灣北部某處海域，另由郁永河渡海來臺採購硫磺，更加顯示北臺灣硫磺產業應已發展很長一段時間，並藉由人群口耳相傳散布，間接證明魚路古道這條路徑的存在歷史。

▲ 龍鳳谷硫磺爆裂口。

▲ 位於龍鳳谷遊客服務站入口處，郁永河採硫處紀念碑。

▼ 北投龍鳳谷。

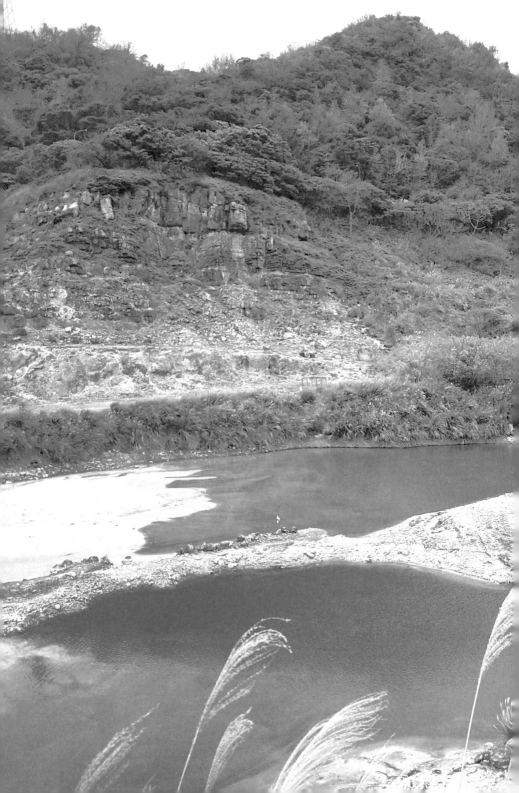

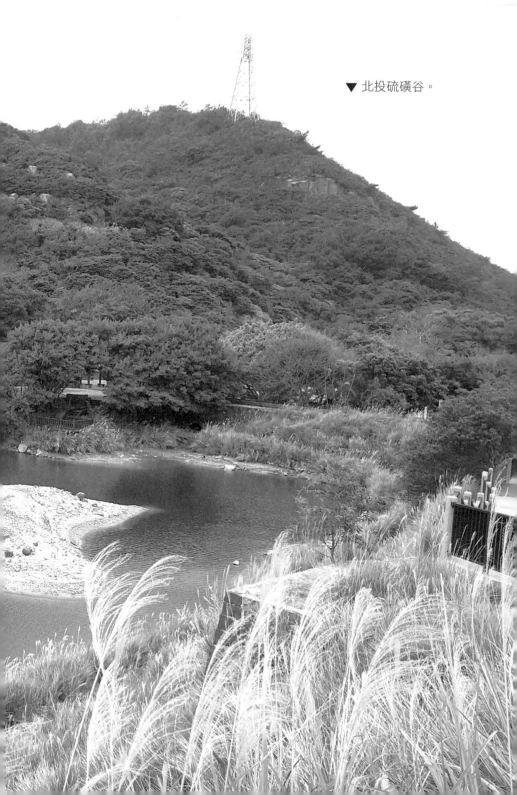

▼ 北投硫磺谷。

臺灣文化工作先驅—連橫先生，其所著作的《臺灣通史》，記載其所修的臺灣通史，起自隋代大業元年（605 年），迄清光緒 21 年（1895 年），凡約 1290 年的歷史，或許藉此保守推論，「魚路古道」這條路徑，可能在一千多年前已有噍類行走。

　　由上述所書寫的資料，或許可以提供我們來想像，早在一千多年前就有會書寫文字的族群來到臺灣（或北部臺灣）謀生定居。至於是否已有人群在這路徑營生，就有待史家或考古學者來探究。

　　曹永和（2011）所著的《近世臺灣鹿皮貿易考》中，葡萄牙人在 16 世紀初，即 1514 年（明朝正德 9 年）起就出現在中國沿岸。在 1542 年（明朝嘉靖 21 年）左右發現華人與日本的航海路線，從此，葡籍商人與傳教士就陸續前往開拓日本。西班牙人於 1521 年（明朝正德 16 年）到達菲律賓諸群島，1542 年開始著手殖民地開拓。明朝嘉靖中期，臺灣就以小琉球之名稱屢見於東、西方諸文獻中，已為沿海漁戶採捕之地點，或是商船的寄舶地、漂著地，或為倭寇及林

道乾等海寇的巢穴，鹿皮、硫磺、金、籐等物資也讓這群人為之關注，足見臺灣在這個時期已有華人或漢人的足跡。

　　另林偉盛（2014）也有提到明朝陳第著的《東番記》，陳第本人於 1603 年就曾親自來到臺灣考察，書中就有記載當時來自中國的「生理人」（生意人），與原住民用以物易物的方式交換鹿皮、鹿脯及鹿角，摘錄文章如下；「居山後始通中國，今則日盛，漳、泉之惠民、充龍、烈嶼諸澳，往往譯其語，與貿易，以瑪瑙、磁器、布、鹽、銅、簪環之類，易其鹿脯皮角，間遺之故衣，喜藏之，或見華人一著，旋復脫去，得布亦藏之，不冠不履，裸以出入，自以為易簡云。」

　　因此，歸納有關臺灣鹿皮國際貿易的情況，從明朝中後期以來，便有中國商人或漢人在臺灣與原住民以物易物交流活動。而當時臺灣捕鹿動線也是從南到北依次發展，不知當時臺灣北部的沿海平原及魚路古道周遭山野樹林是否有群鹿奔馳的景象，如果答案是肯定的，或許魚路古道就有人群在此路徑活動的足

跡，甚至可以追溯到荷蘭東印度公司或西班牙治理臺灣時期之前。

　　在 17 世紀大航海時代，臺灣也是西班牙、葡萄牙、英國及荷蘭等諸國極欲爭取海上貿易轉捩點及資源爭奪地，西班牙佔據臺灣北部 16 年（1626 年～1642 年），或許也曾為了獲取硫磺、黃金礦產，就已派人至現陽明山區探勘，因此在今陽明山國家公園鹿角坑溪流域尚有「西班牙洞」金礦遺跡。荷蘭的東印度公司在 1624 年，也曾從臺南入侵臺灣，並建有熱蘭遮城，另也在 1642 年驅逐佔據臺灣北部的西班牙人，直到 1662 年明朝鄭成功率領艦隊將荷蘭東印度公司趕出臺灣，荷蘭東印度公司佔領臺灣前後有 38 年，統治範圍包括嘉南平原、基隆、三貂角、金山、淡水及臺東部分沿海地帶，荷蘭東印度公司佔領臺南時就有耳聞臺灣東部地區原住民擁有黃金，並以黃金用來交換某些物品，黃金是非常引人關注的資源，當然也必然勾起荷蘭東印度公司的興緻，黃金夢從此深印在荷蘭東印度公司決策高層的腦海，在獲得產金相關訊息必定激起探查挖掘金礦的動機，所謂到手的

肥肉豈能讓它輕易在眼前溜過，必定竭盡所能有所行動，於是特別抽調人手，派遣探勘小組及軍隊遠赴哆囉滿地區（今臺灣東部立霧溪流域）查探金礦產區，雖然荷蘭東印度公司非常積極尋訪金礦產地，但終究未有滿意的結果。

　　李瑞宗（1994）在其所主持《陽明山國家公園魚路古道之研究》，曾有提到士林麻少翁社翁象先生的族譜，記載天母麻少翁社的翁遠生（純厚）與金包里社林業戶的女兒林咲娘的聯姻，翁遠生職司北港通事（基隆河以北的通事），領有「理番分府北港等社總通事遠生戳記」。由上述除可推論這條路徑在當時確已存在並普遍使用，因此間接有明確文字證據記載，魚路古道這條路徑在 1735 年至 1796 年間（乾隆年間）就已存在並普遍為人群使用。

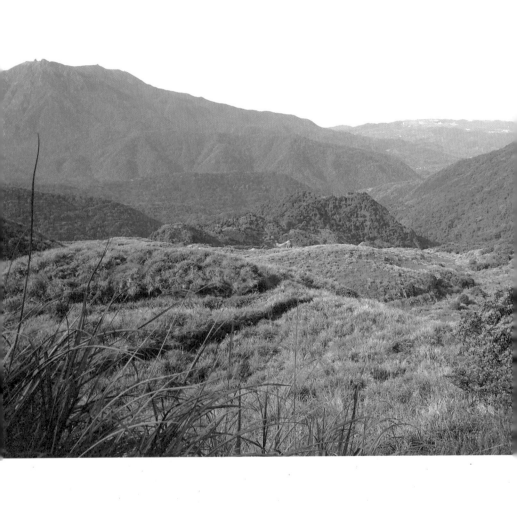

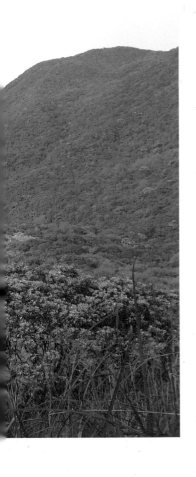

劉克襄（1995）在其所著《臺灣舊路踏查記》提到在清領時期臺灣望族名仕暨山水詩人林占梅可能也曾造訪過這條路徑，並分別於1857年提有一首詩〈由芝蘭山過金包里〉、1858年提有一首詩〈入金包里莊舔佃人家〉。另有英國博物學專家郇和（有的譯為史溫侯）與馬偕醫師也在1858年分別造訪過這條路徑。另當年美國駐廈門領事李仙得，也於1867年造訪過大油坑。

◀魚路古道北段遠眺大油坑礦區。

如以此來推論，或許魚路古道的演化歷程，至少早在清領時代以前已有之，且是當時人群普遍使用的生業路徑，沿途有散村型的聚落；例如賴在古厝等，為了提供過往商旅的需求，憨丙厝地柑仔店的開張營業，可謂水到渠成，是最自然而然的事。如果有想進一步探索路徑開闢年代，最早起於何時，就需後續研究者發掘更多的文獻來論述。

▲ 大油坑

▲ 昔日採硫器具

▲ 魚路古道南段一日治時期專賣局造林地碑柱遺跡。

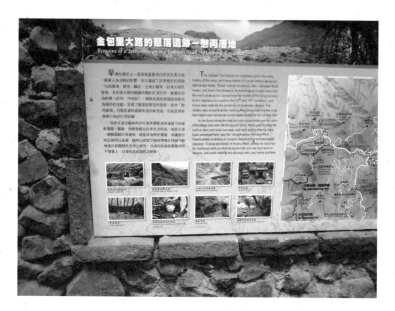

▲ 魚路古道北段—憨丙厝地：早期專賣糕餅、飯粥及簡易器具、
服務過往的旅人。

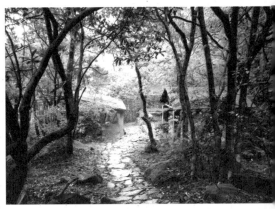

▲ 魚路古道北段—憨丙厝地：早期專賣糕餅、飯粥及簡易器具、服務過往的旅人。

參、古道芳踪再現

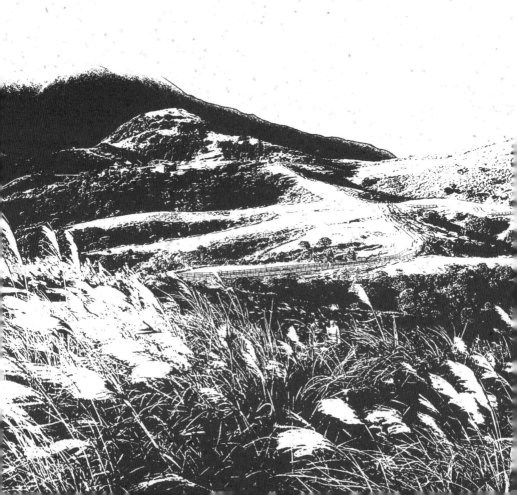

　　有關魚路古道的芳踪再現，肇始於陽明山國家公園管理處的設立，1972 年國家公園法經總統頒令公布執行。1981 年，國家重量級人物—已故何應欽陸軍四星上將建議將陽明山地區設置為國家公園，政府中央特別由行政院指示內政部研究辦理，內政部乃委託專家學者進行陽明山、七星山及大屯山等區域研究調查。1982 年 3 月 25 日行政院院會決議設立觀光資源開發小組，負責規劃、審議、協調及推動觀光資源開發事宜，因而爰訂工作計畫，俾有關單位依循付諸實施，該計畫主要以國家公園及具遊憩潛能的風景區進行策劃。1982 年 5 月 6 日行政院通過「觀光資源開發計畫」，指示相關部會除積極推動墾丁國家公園計畫外，應於兩年內辦理完成玉山、陽明山、太魯閣等國家公園規劃工作。1982 年，行政院第 1806 次行政院會議核定陽明山國家公園設立範圍，由內政

部公告自 1983 年 1 月 1 日起實施及辦理相關作業，1985 年 5 月 23 日行政院核定通過「陽明山國家公園計畫」，並於 1985 年 9 月 1 日公告實施。1985 年 9 月 16 日設立陽明山國家公園管理處，1986 年 3 月 13 日成立陽明山國家公園警察隊，隨即積極推展各項經營管理業務。

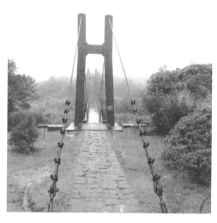

▲ 魚路古道南段—冷水坑、菁山吊橋。

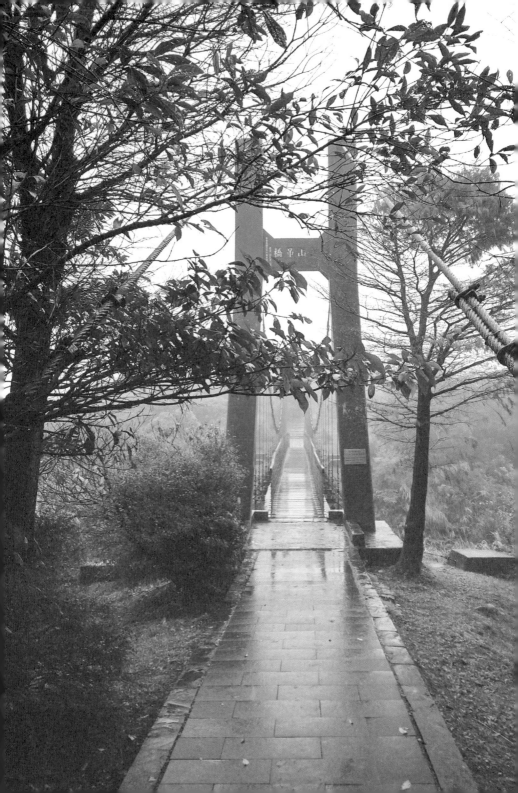

陽明山國家公園是繼墾丁國家公園及玉山國家公園後所設立的第 3 座國家公園，由內政部營建署管轄，行政區域的範圍則涵蓋臺北市及新北市，在臺北市係屬的區域有北投區及士林區，在新北市係屬的區域則有淡水區、三芝區、石門區、金山區及萬里區，面積約 11,334 公頃，從座落地理相關位置來說，可謂為都會型態的國家公園。

　　李瑞宗任職於陽明山國家公園期間，曾於 1987 年到中央圖書館的臺灣分館（當年該館位於今臺北市新生南路，臺北科技大學旁，現已遷移至新北市中和區）查閱文獻，看到一張昭和 3 年（1928 年）的「大屯山附近名勝位置圖」，發現有一條從金山到士林的未署名的路徑，經過一番考究得悉，可能就是行腳踏遍全省各地的林衡道在〈鯤島探源〉叢書所說的「魚路」，後來經由頂八煙的住民—賴在先生與在大油坑礦區工作的林同先生協助下，實地造訪這段荒煙蔓草的山路，從此就掀開「魚路古道」傳說的楔子。

　　為了讓大家對「魚路古道」有更進階的認知，在此特將林衡道大師的《鯤島探源》對「魚路」的描述摘錄如下：「自清代以來，金山鄉就是北部有名的魚港之一，到了日據時期才逐漸沒落。當年金山的漁夫，天未亮就出海，辛勤工作整日，傍晚歸航自海上拖回了漁網，上岸毫不耽擱的立刻裝魚入簍，草草用過晚飯，便成群結隊挑著滿簍魚貨朝台北的市場出發。他們徒步越過陽明山的大嶺，經過山仔後，天未亮時可以走到士林，從士林渡河到大龍峒，最後到達大稻埕的市場賣魚。大致不到中午，魚兒賣光了，他們再從原路走回金山，當晚睡一覺，第二天又得摸黑

▼ 魚路古道南段—擎天崗大草原。

上船出海了。這樣的生活方式，代代相傳，一直到台灣光復後人民生活普遍獲得改善才告結束。幸運的這一代的金山子弟，知道的恐怕不太多吧！當年金山鄉漁民運魚貨所經的金山、大嶺、山仔後之間的路徑，可以稱為魚路。」

　　另於 1991 年，時任陽明山國家公園擎天崗管理站主任呂理昌，對擎天崗附近區域有一條石階步道，經查閱相關文獻資料，獲悉為臺灣歷史暨民俗學者林衡道教授曾在 1983 年訪談士林耆老時，有提到一條「魚仔路」，於是沿著這條線索追尋，另經由曾在擎天崗從事放牧工作簡金土先生協助，魚路古道發掘工程於是得予再陸續展開。

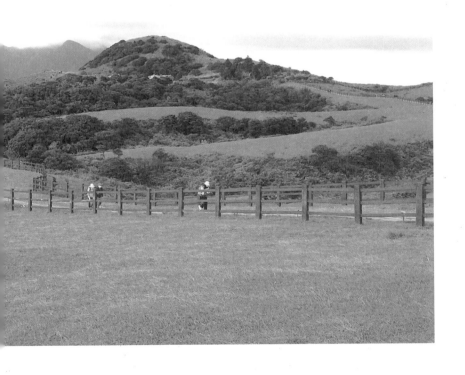

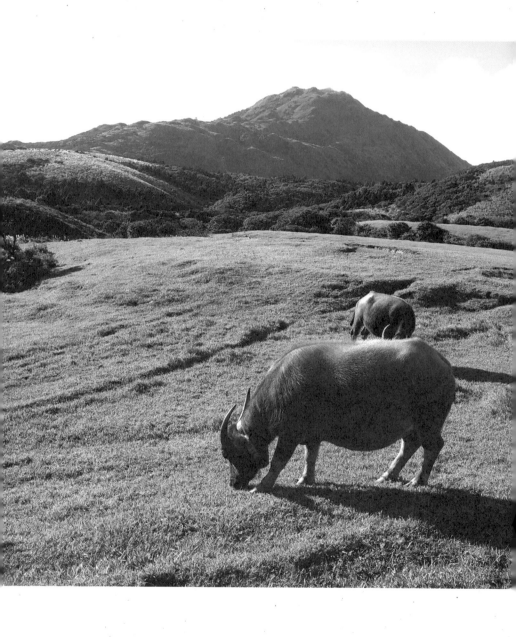

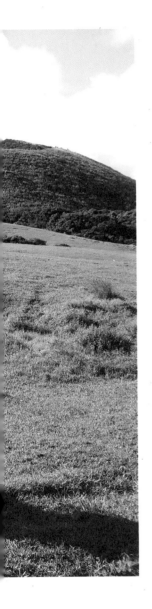

陽明山國家公園管理處在推動「魚路古道」探索研究，曾任職於該單位的李瑞宗博士，自然就是最佳的研究委託專案計畫的學者專家人選，因此有關陽明山國家公園管理處相關「魚路古道」的委外研究計畫就會請李瑞宗博士來主持；如1993年委託李瑞宗博士主持「陽明山國家公園魚路古道之研究」、1995年「陽明山國家公園魚路古道規劃」、1997年「陽明山國家公園金包里大路（魚路古道）後續規劃」。還有2002年委請劉益昌教授主持「金包里大路（魚路古道）沿線考古遺址調查研究」，劉益昌教授在國內考古領域也是貢獻良多、積效卓著，如圓山貝　文化遺址、芝山岩文化遺址及八里十三行文化遺址等。有上述專家學者的參與，有關「魚路古道」的重現建構工程可謂已大致準備就緒。

魚路古道的消長與陽金公路的興築開闢有密切的關係，陽金公路修築開通後，機械運輸便取代腳力作業，從事挑擔的工作伙伴們，雖然樂得輕鬆，但隨之而來的工作事項也起了重大變革，因此有關陽金公路的修築，在此也需要梳理一下，提供讀者較詳實的記載。話說在日治時期，臺北到陽明山或北投到陽明山的公路已分別有陸續修築完成，陽明山到金山這一段公路，根據李瑞宗訪談柳登文的記錄，在 1945 年就已開闢，光復後由國民政府工兵部隊於 1952 年 9 月將路面再做整修，工程於 10 月就大致完成，並管制開放給硫磺礦業運輸車輛通行，但業者須申辦運輸許可證，才能通行。

　　另 1956 年以美援經費，規劃成立「56 軍協工程」，在全臺整建 15 條軍援戰備公路，陽基公路就是其中之一，1956 年 12 月興工，1958 年 8 月全長 59 公里的陽基公路整修拓寬竣工。

　　1958 年至 1962 年，陽金公路仍是石子路。1962 年，鋪設陽明山至竹子湖段 2.3 公里的柏油路面。

1965 年，鋪設竹子湖至七星山 3 公里的柏油路面。
1966 年，鋪設金山至上磺溪橋 9.4 公里的柏油路面。
1967 年，鋪設七星山至上磺溪橋 9 公里的柏油路面，
至此陽金公路全線完成柏油路面（李瑞宗，2020）。

另 1960 年 6 月 1 日，臺灣省公路局客運車就有
行駛陽金公路班車，客運車每日對開 5 車次，7 月 1
日，陽明山金山線每日對開 4 車次。1967 年，陽金
公路整條路線柏油路面鋪設完成（李瑞宗，2020）。

在陽金公路行駛公路局客運車，有些賣魚商販就
捨去走古道，翻山越嶺的方式，直接改搭客運車到士
林、北投，於是魚路古道就日漸乏人行走而終至荒蔓
草。其實魚路古道早在 1910 年金山至基隆輕便鐵道
開通以來，金山地區漁獲就使用這條輕便鐵道路徑，
再經由基隆運送到臺北販售。

擎天崗為魚路古道的最高點或是中間點，也是北
段與南段的分界嶺（1992 年改界），舊時有稱嶺頭
喦、大嶺、大嶺峠或牛埔，另也是嶺頭喦土地公廟的

所在地。擎天崗的大草原素來為來陽明山國家公園旅遊朝聖地之一，晴天的假日，總是人潮絡繹不絕，據呂理昌老師口述，在其任職陽明山國家公園管理處期間，擎天崗曾有一天湧進 3 萬多名遊客的景況。

昔日，金包里大路的維修，由金山庄與士林庄分工合作，並以大石公地景做為分界點，劃作南、北兩段，北段由金山庄負責維護整修，南段由士林庄負責維護整修。

對於陽金公路兩端，即今的金山與士林；金山係昔日的金包里，這是眾所周知。至於陽明山昔日稱呼為何？接著就來探究「陽明山」，話說在清末時期，陽明山區種著數量龐大的藍染植物，如大菁之類，在各水量豐沛的溪流，都有先民從事藍靛的製造，當年在臺灣的藍染原料不管內需或外銷都很受歡迎，直到 1860 年代，茶葉引進陽明山區種植，由於茶葉的經濟價值遠比藍染原料來得好，因此茶葉種植面積就逐漸擴大，當時臺灣茶葉在國外市場甚受歡迎，產量外銷供不應求，不只陽明山區大量種植，連桃園、新竹、

苗栗及中南部等漢人開墾的丘陵、山坡地也都有引進種植。

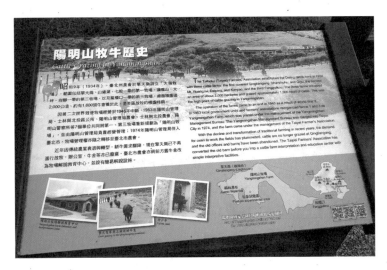

▼ 魚路古道南段—擎天崗大草原的牛舍。

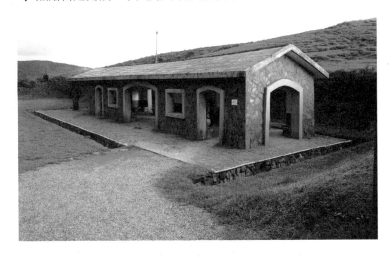

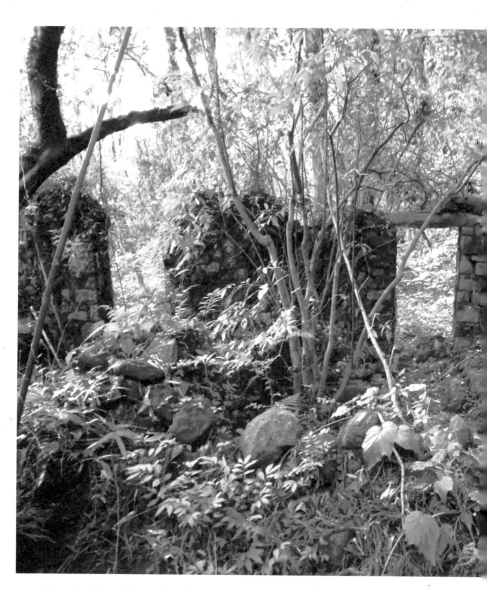

▲ 魚路古道南段—陽明山牧場辦事處的遺跡。

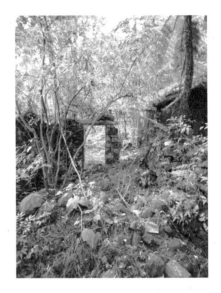

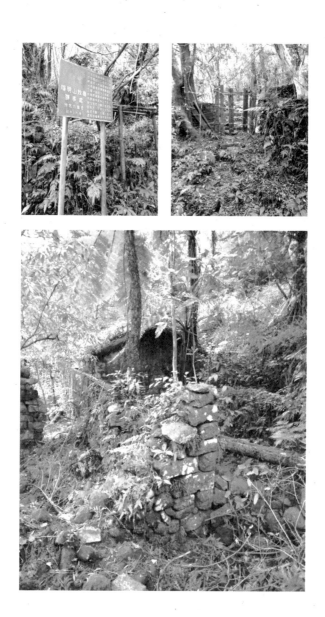

▼ 位於魚路古道南段路旁一
　輔導會的堺柱。

民國55年6月14日輔導會派馬光漢先生為陽明山農場先期籌備小組主任，利用陽明山擎天崗牧場及國防部位於陽明山34至37號營區林地做為農場經營地區，以安置退除役官兵就業農墾，籌備小組臨時辦公室位於臺北市陽明山勝利街1-1號。農場成立不到1年3個月又因組織任務之需求，而與其他單位改編併為榮民農墾處。

一、民國 55 年 6 月 16 日於陽明山擎天崗牧場及國防部位於陽明山 34 至 37 號營區林地做為農場經營地區，改編為行政院國軍退除役官兵就業輔導委員會陽明山農場籌備小組，臨時辦公室位於臺北市陽明山勝利街 1-1 號。

二、55 年 10 月 4 日輔人字第 8285 號令核定，55 年 11 月 1 日本場銜名刪除「就業」兩字。

三、56 年 1 月 1 日場銜更名為行政院國軍退除役官兵輔導委員會陽明山合作農場。

四、56 年 8 月 1 日起為配合政府新竹海埔新生地之土地資源開發計畫，本場業務撤銷，併入海埔地開發處管轄，並改組為榮民農墾處。

★以上文字摘錄自國軍退除役官兵輔導委員會《輔導會真情故事－農林機構篇》

後來因地理環境及市場淘汰等諸多因素，陽明山地區茶葉產能就逐漸萎縮，原本種植茶葉的農地就任其荒廢，茅草就取而代之，日人初到北投山區，看到滿山遍野都是茅草，因此就稱此地區為草山，草山的溫泉更令日人深深為之著迷，甚至留連忘返，待佔領臺灣安定後，就大力開發北投山區溫泉，當時溫泉產業也是本地特色之一。

　　在日人佔據臺灣以前，凱達格蘭平埔族住民對溫泉的看法異於日人觀點，對溫泉所散發的硫磺味道，感覺味道難聞，甚至心生恐懼，在當時民智未開的時期，認為是女巫在作法，因此，凱達格蘭平埔族的北投發音與女巫的意思是有連結的。

　　臺灣光復後，國民政府播遷來臺，草山地名才改稱陽明山，地名的更改，有傳說係時任國民黨總統蔣中正，認為草山各項天然資源著實令人無法割捨，如在草山地區定居，難免會被有心人譏為「落草為寇」，在黨、政、軍一體，以黨領政的年代，總統的思慮豈有不設法處理之道，但如直接將當地居民習慣使用的

地名，因個人之私為己的立場來改變，難免讓人民有獨裁霸道之感，因此就採迂迴繞道方式來遂行己意。

　　先總統蔣中正早年曾留學日本軍校學習軍事，對於當時在中國、日本及朝鮮等國皆享有盛名的王陽明學說，早已略有耳聞，後來因王陽明係明朝中葉思想家，對於軍事戰術佈署有所專精，且有同為浙江人，人不親土親，進而引發對王陽明學說探索專研，以陽明山替代草山稱呼，就是內心最期待之事。

　　剛開始由國民黨革命實踐研究院醞釀此議題，在1950年3月1日，蔣中正回任總統，在3月31日，臺灣省政府委員會第143次會議提案3，就決議通過，陽明山地名就拍板定案；「草山區參議員周碧等建議將草山改稱為陽明山，藉以激發愛國情緒案」（李瑞宗，2020）。

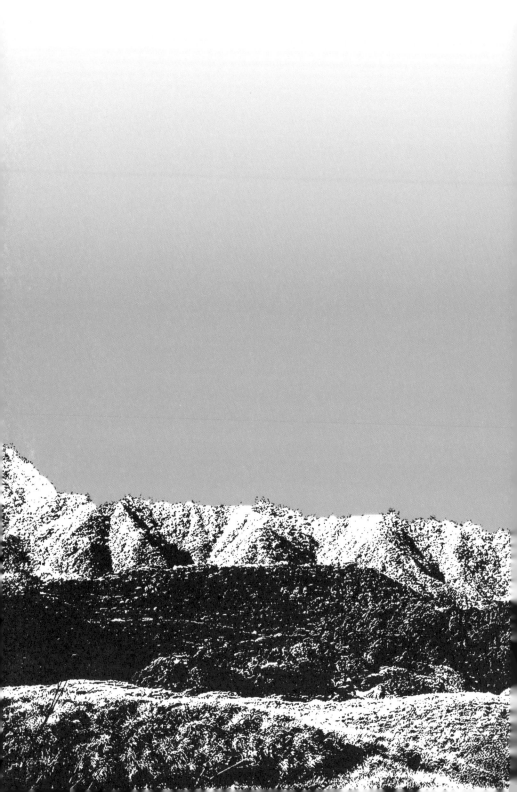

肆、旅人行腳

　　為了再探索魚路古道的人文史蹟，筆者也著實在魚路古道行走，體驗先民的身心感受，筆者只背負個人隨身物品的背包，重量應不超過 9 斤，換算公斤單位不及 5 公斤，帶著肥胖的身軀在古道行走，沿途都氣喘吁吁。歸納文獻資料所記載的運送物品，概以漁獲最輕，但重量也至少有 40 斤，換算公斤也有將近 25 公斤，筆者所走路線為八煙登山口至擎天崗或上磺溪登山口到擎天崗，路程約 4 公里內，昔時挑魚人行走路線係從磺港魚港或水尾漁港批貨啟行，光是到八煙，以現在路程來估算，差不多要 9 公里或 10 公里，縱使以往行走路線不是沿著現在陽金公路柏油路，而是直接穿越田野小徑，但距離應該相差有限，從魚港到擎天崗嶺頭喦土地公廟披星戴月也需要 5、6 小時，足見昔時挑魚人的工作並不輕鬆，非一般人能克服承受的，要是還要趕路到山豬湖或山仔后，或

遠到士林、北投，甚至最遠到大稻埕，筆者實在無法想像，無非要有超越常人的體力、意志力才得予拼搏謀生，生活實在不容易。引述李瑞宗教授（2020）：1906 年，《臺灣日日新報》報導了士林早市的漁貨與農產。漁貨有港魚與海魚：港魚（淡水魚、鹹淡水交會處、河口），則自士林管內洲尾莊，及對岸社仔莊捕獲而來，海魚自金包里、馬口、野柳捕獲，經蒸熟挑運到士林，車不能至，皆以肩挑，踰嶺越山，半日可到。若以船載，須沿海而行，遲延時日，魚則腐敗。且士林早市營運時間從早上 6 時至 9 時，買賣僅 3 小時，因此，為了迎接早上 6 點的開市，鄰近各地的農產品種植戶務必在深夜一、二點將農產品用人力肩挑扁擔運送至士林市場販售，而此時也會有一些中盤商前來坎價挑貨，待各項物品經由盤商整合收購完畢，一切準備就緒，才會開市營業，挑魚人須披星戴月，連夜趕路。待金山輕便鐵路建造完成通車後，才有經由基隆用汽車搬運過來的運輸路徑。

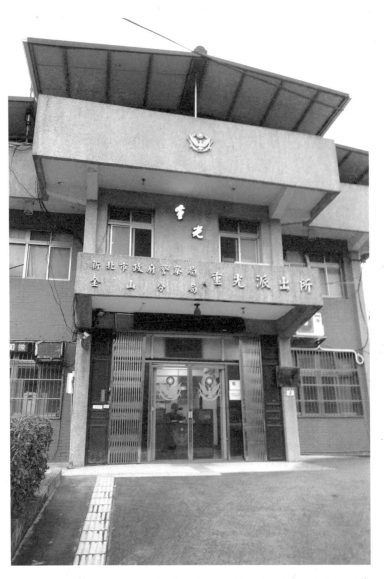

▲ 重光派出所－日治時期物資管制的年代，金山擔魚人會特別繞
道避開，以免被日本警察查獲走私漁獲。

在人力肩挑的年代，從山豬湖要到士林市場路徑，經與多位耆老請教，獲知大抵有二條路徑可供採用，一條是取道石角地區，越過雙溪河到士林市場，另一條路徑，經由天母古道下到三角埔（天母），在走中山北路到士林市場。由於士林市場係早市，昔日市場營業時間為早上 6 點到 9 點，因此農家或擔夫必須披星戴月，凌晨二、三點到士林市場集散地，等待批發商前來談妥價格出售，光是從半程的路途來看，個人就能深深體會到先民謀生的艱辛，且產品販售又經盤商剝削扒一層皮，所得利潤遠非期待，都被盤商賺走。

依筆者個人經驗，魚路古道從北到南，途中所經歷的景點或遺跡分別有八煙水圳、許顏橋、打石場、憨丙厝地、山豬豐古厝、大路邊田、賴在古厝、大油坑、守礦營地、大石公界碑、百二崁石階、最後水源地、金包里大路城門、嶺頭喦土地公廟、雞心崙河南勇營址、菁山吊橋、牛奶湖、陽明山牧場辦事處、三孔泉、山豬湖水圳等，每個點都有歷史典故，統合構成蘊涵豐富人文史蹟的魚路古道或金包里大路，沿途

多樣的生態體系也是觸目所及，是一條充滿人文情懷與自然生態兼備的古道，也是一條值得深入探索，洗滌身心的健行古道，且位於都會型國家公園內，任何人都可以輕易造訪。

雞心崙上的河南營盤
The Henan Soldiers Training Camp

位於此觀景平臺南方的山丘名為雞心崙，清代曾是河南勇軍駐紮練兵場所—河南營盤（即軍營）的所在地。河南勇軍係因1684年清廷治理臺灣以後，為防止臺灣民眾擁兵叛變，故自大陸各省調派士兵至臺灣進行防務而組成。河南勇軍的說法有二，一說由於勇軍大部分來自湖南，加上臺語的湖南、河南發音相近，久而久之便唸成河南勇；二說指勇軍為清朝廣東省珠江流域河南營基地訓練出來的傭兵，故稱之。

The hill to the south of this observation deck is named Jixinlun, and in Qing Dynasty days it was a training camp for Henan soldiers from China. There are two stories about how the Henan soldiers got their name. After the Qing court took over administration of Taiwan in 1684, they brought in soldiers from the different provinces of China to guard against rebellion by the island's people. One story has it that most of the soldiers came from Hunan Province; and since in the Taiwanese pronunciation "Hunan" is similar to "Henan," with the passage of time they became known as "Henan soldiers." According to the other story, the soldiers were trained at a base named Henan ("South of the River") in the Pearl River basin in Guangdong Province, and were named after the base.

竹篙山
Mt. Zhugao
830m

雞心崙
Jixinlun

雞心崙乃因外型像雞心而得名，從七星東峰眺望最為相似
Jixinlun is named after its supposed resemblance to a chicken's heart (ji xin). The resemblance is strongest when viewed from the East Peak of Mt. Qixing.

金包里大路 The Jinbaoli Trail

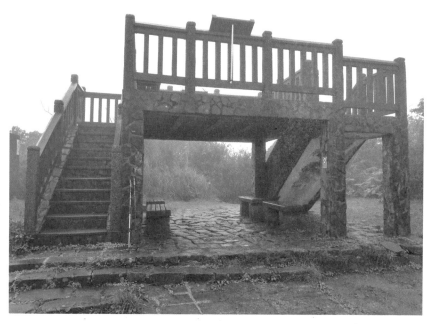

▲▶ 魚路古道南段—河南勇營盤遺址（雞心崙）。

▲ 魚路古道南段—河南營盤遺址，
　遠處眺望雞心崙的地形。

▲ 大油坑附近守礦營地德記礦
界石柱。

▲ 大油坑附近守礦營地蓄水池。

　　以「魚路古道」為主軸的學術研究及紀遊文史資料可謂相當豐富，促使「魚路古道」的外擴效應增益不少，在全國各地眾多古道中，路程距離排行應屬中、後段班，但知名度卻位列前段班，背後多元的故事性文史也是其吸引人的魅力所在。

　　但多數造訪者對魚路古道僅是停留在擁有豐富歷史人文故事的古道想像或標記，僅是概念性的符號留存在腦海，至於魚路古道實質內涵就較少深入關注。文化傳承除了書面文字呈現，更需有人去力行實踐推廣，藉由親臨現場體驗、解說及彼此交換意見心得，是最能進入人的內心深處的學習記憶，再經由潛移默化作用，參與此經驗的人，對先民的努力生活的處世態度，也就更加能心領神會，對於所定著的土地也會更加珍惜，進而會更加愛護這塊生活的土地，這也是文化傳承外擴功能之一。

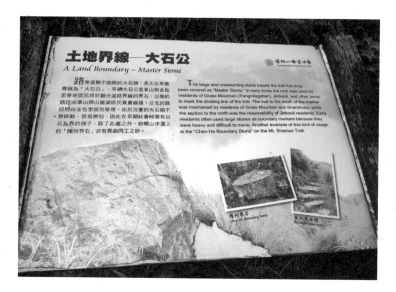

▲ 魚路古道，南、北段—土地分界線。

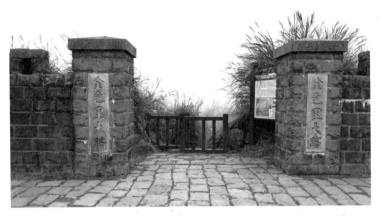

▲ 魚路古道最高點：擎天崗—金包里大路入口城門（起霧）。

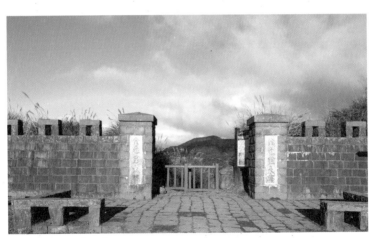

▲ 魚路古道最高點：擎天崗—金包里大路入口城門（晴天）。

伍、物換星移

一、黃金

　　唐羽（1985）所著《臺灣採金七百年》曾有記載：
1643 年，九左衛門，日本京都人，受雇荷蘭東印度
公司在臺灣東海岸（哆囉滿）從事勘查金礦。九左衛
門在雞籠落籍渡過三十餘年之生活，而娶 Kimauri（基
馬武裡社）婦人為妻，生有一男一女。1642 年（明
崇禎 15 年）9 月 26 日，荷蘭人將西班牙人逐出雞籠，
獲得硫黃、煤炭、黃金、水晶、珍珠等產物。山本義
信 1935 年～ 1936 年在擢其黎溪口左岸，魯雞恩社
砂金區採金時，發現死亡年代有 250 年～ 300 年之
間的西班牙採金人，但筆者有另其他看法，除了遺骸
堆中有發現西班牙天主教特有的十字圖騰，如基隆和
平島諸聖教堂考古遺址出土的卡拉瓦卡式十字架，否
則文獻也有記載荷蘭東印度公司也有派遣相關人員前

往探查，四肢修長的遺骸也符合荷蘭人的身體特徵。荷蘭人 Linschoten（林斯霍頓）在 1579 年～1592 年（明萬曆 7 年～20 年）之旅行記即有臺灣產金之記載。因此，臺灣曾有一段時間被外國人視為金銀島。

早在 17 世紀初荷蘭及西班牙要佔領臺灣，除了想要擷取硫磺等物資外，其實最感興趣莫過於對臺灣的金礦，也曾調派大隊人馬探訪產金之地，因此在探查過程除了留下挖掘遺跡，最後都沒有查出產金之地，倒是日本佔領臺灣時，卻輕而易舉找到黃金產地—瑞芳、九份及金瓜石地區，也著實讓日本撿到天上掉下來的禮物，發了不少黃金橫財。

西班牙人在探查黃金，如現在的陽金公路八煙三重橋附近的「西班牙洞」，就是位於陽明山國家公園鹿角坑溪流域，傳說為西班牙人當年挖掘金礦的所在，但是否有挖掘到金礦，似乎就沒有進一步的記載，以此推論應該未有重大發現或收獲，否則就會有人大書特書如何尋找到金礦，陽明山區曾有淘金風潮，但卻未曾有亮眼的金礦發現。

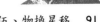

　　另荷蘭人對哆囉滿產金砂，也覬覦多時而無法忘懷，在 1638 年 1 月初，荷蘭人曾派遣 100 多名士兵前往東部探金（翁佳音、黃驗，2017），如九左衛門於 1643 年 3 月被荷蘭東印度公司召至臺窩灣（今臺南地區），6 月，被雇為翻譯，派往淡水。雇用通曉西班牙語之基馬武裡（kimauri）社頭目特歐多列，因為基馬武裡人與哆囉滿人有進行黃金交易的經驗，基馬武裡社為今基隆大砂灣（Courbet）附近之部落。還有淡水附近的 Tapparij；番社之頭目力士克裡（Lacas Kilas），藉重其使用的語言與哆囉滿人相通。以上諸多措施，皆希望能從中獲得更多的訊息，想方設法積極努力尋找出產金地所在，但都徒勞無功。

　　哆囉滿地方就是現在花蓮縣新城鄉立霧溪入海處以北到大濁水溪之間的地域，當時原住民就有採金砂、煉金及使用試金石的技術，至於為何有這項工藝技術，就成為歷史之謎。由於哆囉滿產金砂，在以物易物的年代，自然與外界會有所接觸，換金活動也會逐漸擴充規模，進而形成交易圈，從地理位置的觀點，今日的基隆、宜蘭及花蓮就會有所聯結。

對基隆地區生產黃金，在歷史文獻上記載所在多有，如 1682 年，東寧王國的鄭經也曾派遣通事陳廷輝來淡水、雞籠尋找黃金。1684 年（康熙 23 年），首任諸羅知縣季麒光寫的《臺灣雜記》有記載著：「金山，在雞籠山三朝溪山後，土主產金。有大如拳者，有長如尺者，有圓扁如石子者。番人拾金在手，則雷鳴於上，棄之則止，小者亦間有取出。山下水中，沙金碎如屑。其水甚冷，番人從高望之，見有金，捧沙疾行，稍遲，寒凍欲死矣」。

　　1687 年（康熙 26 年），在台灣府學教授的林謙光所著《臺灣紀略》山川條中說：「而金山則在雞籠山、山朝溪後，中產精金，番人捨在手，霹靂隨起。下溪中，沙金如屑，取之者，捧沙疾如行，稍遲立凍死」。

　　1697 年（康熙 36 年）來臺採購硫磺的郁永河，在他的遊記《裨海紀遊》就有記載：「哆囉滿產金，淘沙出之，與雲南瓜子金相似；番人鎔成條，藏巨璧中，客至，每開璧自炫，然不知所用。近歲始有攜至

雞籠、淡水易布者。」當然，郁永河來臺期間，並未
造訪過東臺灣，因此，其所記載哆囉滿產金事宜，係
由旁人處得知。

周鍾瑄與陳夢林等編修的《諸羅縣志》，對臺灣
產金傳聞，記載如下：「蛤仔難內山溪港產金，港水
千尋，冷於冰雪。生番沉水，信手撈之甌起，起則僵，
口噤不能語，爇大火以待，傅火良久乃定。金如碎米
粒，雜沙泥中，淘之而出。或云：內山深處有金山，
人莫知所在。或云：番世相囑，不令外人知，雖脅之，
寧死不以告也。陳小崖《外記》：壬戌間，鄭氏遣偽
官陳廷輝，往淡水、雞籠採金，老番云：唐人必有大
故。詰之曰：初日本居臺，來取金，紅毛奪之。紅毛
來取，鄭氏奪之。今又來取，恐有改姓易王之事。明
年癸亥，我師果入臺灣。」

1772 年首任巡臺御史黃叔璥，在其所著《臺海
使槎錄》中，有抄錄《海上事略》關於鄭氏取金的事
蹟：「雞籠山土著，種類繁多，秉質驍勇，概居山
谷。……偽鄭時，上淡水通事李滄願取金自效，希受

一職。偽監紀陳福偕行到澹水，率宣毅鎮兵並附近土著，未至卑南覓社，土番伏莽以待，曰：「吾儕以此為活，唐人來取，必決死戰！」福不敢進，回至半途，遇彼地土番泛舟別販。福率兵攻之，獲金二百餘，並繫其魁，令引路，刀鋸臨之，終不從。按出金乃臺灣山後，其地土番皆傀儡種類，未入聲教，人跡稀到。自上澹水乘蟒甲，從西徂東，返而自北而南，溯溪而進，正月方到。其出金之水流，從山後之東海，與此溪無與。其地山枯水冷，巉巖峻峭，洩水下溪，直至返流之處，住有金沙。土番善泅者，從水底取之，如小豆粒巨細，藏之竹簏，或祕之瓿甓，間出交易。彼地人雖能到，不服水土，生還者無幾。」

1746 年（乾隆 11 年），滿州籍奉命巡臺官員六十七著《臺海采風圖考》淘金記上寫著：「雞籠毛少翁等社，深澗沙中產金。其色高下不一。社番健壯者，沒水淘取，止一掬便起，不能瞬留，蓋其水極寒也。或雲：久停則雷迅發，出水，即向火，始無恙」。

還有在清末光緒年間，曾有三貂堡的林英、林黨

兩兄弟，向九份純樸的茶農，散佈謠言說：「臺灣山脈為福州鼓山龍脈渡海迤邐而來者，九份雞籠山係臺灣的龍頭，海中的雞籠嶼為龍珠，倘有切斷龍脊者，天譴必至。」以致九份農民不敢挖掘金礦。兄弟倆人卻趁機至小金瓜附近，連挖 13 處直井，得金二千餘兩，但為人心術不正，揮霍無度，很快就敗光錢財，真得應驗惡有惡報的宿命。

位於大屯火山群及基隆火山群之間的地域，是臺灣產金最富饒的地方，九份、金瓜石一帶的山頂露頭有含金岩層風化後沉積富化的山皮金，從大、小粗坑溪沖刷而下的砂金也被基隆河水一路從瑞芳帶到暖暖、八堵、七堵、六堵、五堵等地，還有遠在東部花蓮立霧溪口（哆囉滿）的砂金，三百多年前已是北海岸巴賽人海洋貿易的重要商品之一。（陳世一，1997、2005）

話說哆囉滿「神秘產金地」，可謂係臺灣早期歷史中最吸睛之處，從西班牙、荷蘭，甚至中國文獻都有相關的記載，而魚路古道又是金山到臺北最便捷的

路徑，有人形容為「高速公路」，而掌握黃金相關產業的人士，自然也會採用這條路徑，將黃金帶到臺北交易，據蕭景文（2006）《黃金之島：福爾摩沙追金記》，臺灣金砂局自 1892 年 2 月開設，1895 年 4 月結束，僅歷時 3 年又 2 個月，淡水海關記載，1892 年輸出 8,894 兩，砂金輸出商淩雨亭在 1895 年 7 月至 11 月，4 個月間輸出香港，金塊 3,600 兩，寶源和寶珍兩商號，在同期也輸出 1 千多兩。清末淘金客採得的金，都是經由臺北地區的黃金收購商收買，再輸出上海、香港等地。金砂收買商在艋舺街有同泰號、寶源號、萬順號、寶珍號、坤山號五家，在大稻埕有淩雨亭、永通、金源記、順昌等商號。

因此，筆者不揣淺陋，推論在清季及日據初期，應該有不少生理人（商人）將彙集到基隆的黃金經由金包裡輾轉來到臺北，甚至在更早的年代，魚路古道往來的商旅，就有不少的黃金仲介商行走其間，且黃金保值的信念早已深植人心，在民間擁有黃金的人數，應不是少數，光看商號收買輸出的數量，民間個人收藏的數量應是其數倍之多，故黃金產量及交易應

相當可觀，縱使政府曾三申五令不准民間私藏黃金，但民間豈是如此輕易會被說服，一定是竭盡所能想方設法來保有。1891 年臺北到基隆的鐵路開通，黃金客以魚路古道做為行走的路徑，理所當然就會日漸減少。

擅於經商的巴賽人（或稱馬賽人），在哆囉滿年代，就已攜帶黃金在北部沿岸各地做買賣，貫穿其間的魚路古道豈有閒置餘地，應該有不少巴賽人就已攜帶黃金在魚路古道上穿梭。

流傳北投的女巫圖，不只女巫身上佩帶黃金飾品，手持的骷髏頭法器，也是用黃金包裹，而這些黃金係從何處取得，也是一個謎。在以物易物的年代，魚路古道與北投也是有緊密的連結，魚路古道北投支線，除了挑運漁獲、硫磺及農產物資等，黃金就幾乎未曾被提到，其實路是人走出來的，各種可能性都會存在，東北方的人群，利用便捷的魚路古道將黃金帶過來交換物品也不是不存在的可能性。

二、 硫磺

硫磺是重要的戰略物資也是用生必需用品，臺灣北部也得天獨厚盛產硫磺，因此魚路古道硫磺產業早自西班人佔領今基隆、淡水之前，就有中國生意人渡海來臺用布及小飾品等物與原住民交換硫磺，而西班牙人是 1626 年佔領基隆，1629 年入侵淡水，西班人也學華商向原住民交換硫磺，1638 年淡水地區的原住民不滿西班牙人抽取重稅，起而反抗，當時西人在北部的人員不過 260 人。他們為避免淡水居民鬧事而削弱有限的力量，已將全部人馬搬遷至基隆。1642年荷蘭人才發動軍事攻擊，將殘留在基隆的西班牙人趕出臺灣，取得硫磺資源，並做起國際貿易，也將臺灣帶進東亞貿易商圈。1662 年鄭成功將荷蘭人驅逐出臺南，荷蘭人退守北部基隆，直到 1668 年見大勢已去，才完全退出臺灣，臺灣正式進入明鄭時期，但鄭氏王朝並無有意承接荷蘭人留下的臺灣硫磺資源貿易（吳奇娜，2000）。

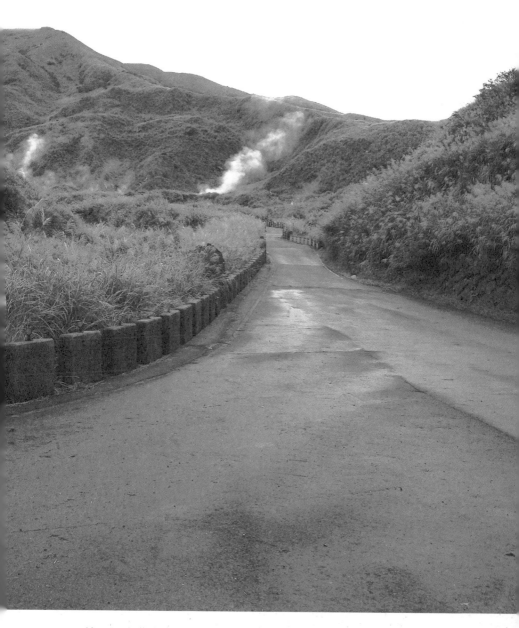

▲ 焿子坪硫磺礦區，為昔日金山地區主要採硫場域。

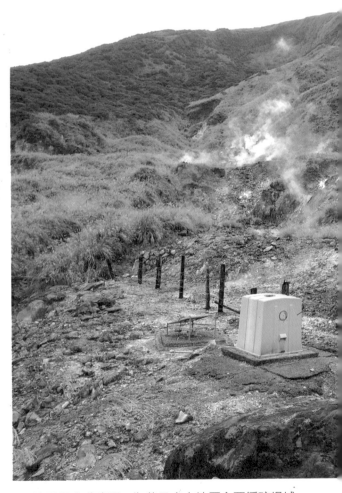

▲ 焿子坪硫磺礦區，為昔日金山地區主要採硫場域。

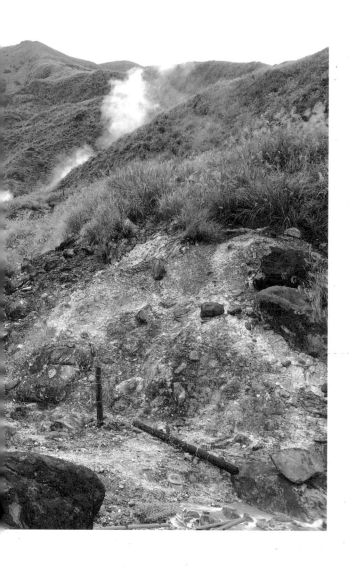

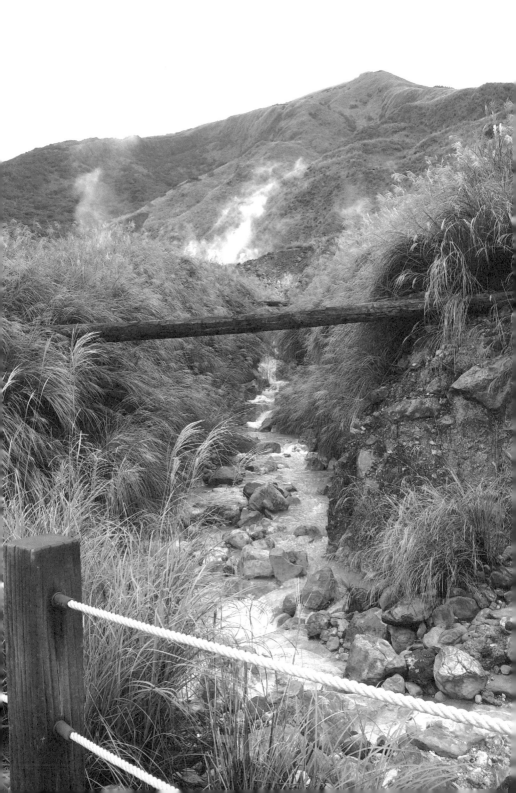

▲ 位於金山區四磺坪礦區，昔日也是硫磺產地，也是連結魚路古道北段主要支線之一。

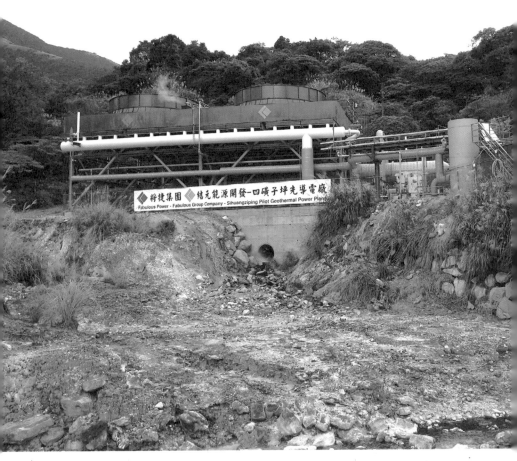

▲ 四磺坪現為國家發展地熱能源重要基地之一。

1683 年（康熙 22 年）施琅攻佔澎湖，七月鄭克塽降清，並於 1684 年正式將臺灣納入清朝版圖，隸屬於福建省臺廈道臺灣府。清朝在統領臺灣後，初始對臺灣並無投注大量的兵力，朝廷中央官員普遍視臺灣為化外蕞爾小島，甚至有「海外泥丸，不足為中國加廣。裸體文之蕃，不足與共守。日費天府金錢於無益，不若遷其人而棄其地。」的論調及想法。對臺灣硫磺管制雖有明令禁採，但並未徹底積極執行，如 1858 年郇和及 1870 年李仙得在探索硫磺礦區，皆有在現場發現有人偷採的痕跡，其中李仙得可能負有特務使命，除了上山察看硫磺礦區，對硫磺產區的生產作業流程也都記錄得特別仔細，如每塊硫磺成品的重量 45 磅（約 20 公斤），現場有堆放超過 5 萬美元的硫磺等。

在深山荒野要防止偷盜硫磺已屬不易，再加上官商勾結，縱使定期派兵巡守或雇請社番駐守，亦難杜絕盜採情事。

1877 年（光緒 3 年）清朝政府才開放合法採硫，北投硫磺交由私人生產，但由政府收購並外銷輸出。大油坑硫磺礦區則由政府直接經營，其產品限於本地消費之之用。1885 年（光緒 11 年）廢福建巡撫改設閩浙總督，劉銘傳原為福建巡撫改任臺灣巡撫，又於 1887 年（光緒 13 年）正式宣告臺灣為福建臺灣省，巡撫亦更名為福建臺灣巡撫，劉銘傳也成為首任福建臺灣巡撫。1886 年，劉銘傳於臺北府城設礦務總局，下設北投、淡水及金包里等分局，採買北部地區的硫磺加工出售。1945 年後，硫磺可藉由煉製石油中提煉，採硫磺業就日趨沒落，國民政府自 1959 年開始引進國外硫磺，1996 年大油坑硫磺礦就正式停採，在陽明山國家公園計畫第 3 次通盤檢討會議將大油坑及金包里大路納入史蹟保存區，並於 2013 年公告實施，從此臺灣採硫產業就走入歷史。

　　位於魚路古道旁的大油坑，向來為硫磺產地聞
名，雖位處偏僻且時有官兵駐守，但硫磺成為各方人
馬買賣標地，外人也爭先搶購，因此，在有利可圖的
情況下，雖然官府明令禁採，但鋌而走險盜採卻大有
人在，郇和及李仙得等人當年翻越魚路古道在其遊記
都曾有記載，在大油坑明明有官府嚴令禁採，卻親眼
目睹有多人在現場偷採硫磺。以外人的思維，實在很
難想像漢人拼搏討生活的艱辛，縱使官府明令禁採，
還是為生存，不惜冒著身家性命在夾縫中求生存，得
之我幸，失之我命，清末來臺的底層百姓為生活所付
出的代價，實在遠超你、我所能想像，有夠無奈！

　　另位於大油坑鄰近處的守磺營地，除了有德記礦
業的界碑石柱，明確佐證記錄開採歷史。但是否真有
官兵駐守防止偷採的措施，就有人質疑。筆者曾隨呂
理昌老師前往現場，發現守磺營地遺跡，其石砌駁坎
的厚度，較一般其它地方所見的駁坎厚度要來的寬，
依呂理昌老師的見解，應為官方所建的可能性很高。

另筆者所居住的石牌地區，在鄰近現北投焚化爐有一條五分港溪，據呂理昌老師考究，昔日，有一個五分港，即基隆河與雙溪河交匯處，現今的方位，就是鄰近北投焚化爐的舊雙溪河道。在康熙臺北湖的年代，從北投龍鳳谷、硫磺谷出產的硫磺，就曾有人用莽楊（原住民手工挖製的獨木舟）運送至北投，再輾轉運至五分港。甚至現位於陽明書屋鄰近區域火山爆裂口所出產的硫磺，也有人擔著硫磺，沿著魔神仔崁，下到北投經奇哩岸再到五分港裝船，用船運至淡水或大稻埕。

　　依據各項文獻資料，從擎天崗到大油坑，昔日有一條「挑硫古道」，為造訪大油坑硫磺礦區的捷徑，但因陽明山國家公園管理處對大油坑地區開放仍存有遊客安全的顧慮，目前仍禁止遊客進入，因此這一條便捷的路徑早已被芒草覆蓋，成為所謂荒煙蔓草。另還有一條從陽金公路至大油坑的「運硫道路」，開闢年代較晚，當年是為搬運車所開闢修築的道路，目前路基尚處良好的狀態，有許多遊客誤闖大油坑，大多會走這條運硫道路。

　　北臺灣位於大屯火山群附近區域，有很多爆裂都有硫磺礦產，如冷水坑、磺坪、馬槽、大油坑、三重橋、四磺坪、磺嘴山、焿仔坪及大磺嘴等，因此可以想像，當年在山區偷採硫磺，統治政權以有限的人力實在無法管制，在有利可圖，甚至還有官商勾結的可能情況下，山區擔運硫磺產業的人群，應該相當忙碌，其中大油坑及焿仔坪產出的硫磺，其運送路徑與魚路古道就有著密切的連結。

　　與焿仔坪礦區非常接近的四磺坪礦區，是否就是地圖顯示的「大孔尾」地區的「大孔」，而大孔尾所指出的地點就是現在的鄰近陽明山天籟渡假酒店的區域，也是昔日的金山農場，說到金山農場其所連結的傳說更是精彩無比，農場男、女主人分別為任顯群與顧正秋，任顯群曾任臺灣省政府財政廳長，愛國獎券即為其所創，素有臺灣愛國獎券之父的雅稱，足見其擁有紮實的財經專長及歷練，顧正秋則是那個年代名聞遐邇的國劇名伶，倆人的婚姻結合的故事，甚至還牽扯到蔣家，真是轟動社會，由於受限書寫的探究魚路古道的硫磺的事宜，讀者如有興趣可上網查尋，在此就容筆者點到為止。

四磺坪礦區，雖也不再採硫，但此區域現在從事以地熱做為發電能源的科研，可謂國家開發多元綠能的選項之一，希冀在不久的將來能有更亮眼的能源產出及展現。

　　焿仔坪及四磺坪的硫磺礦早在清治時期以前，就有人群在採硫，且有金山漁港做為對外交易地利之便，因此可合理推論對魚路古道路徑的發展形成似乎也起了推波助瀾的功效，畢竟在那個年代，硫磺是受到各方人馬覬覦的物品。

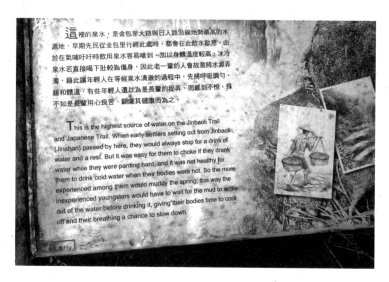

▶ 魚路古道最高水源地（昔時挑擔人直接飲用）。

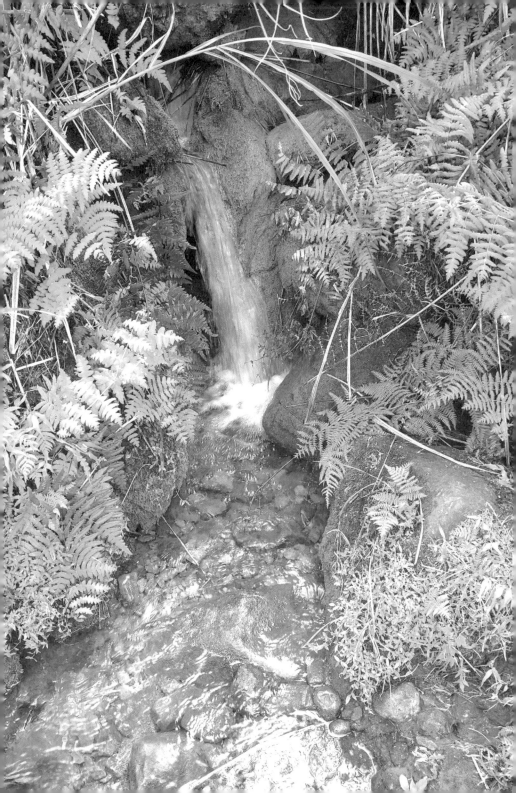

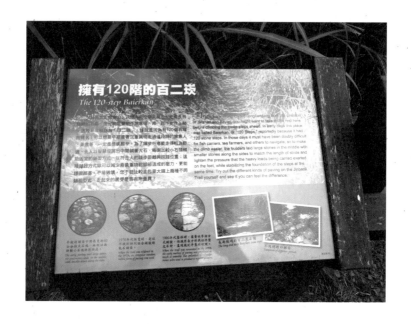

三、茶葉

　　臺灣北部的茶葉，在英商陶德的營運控管下，曾締創臺灣茶葉史多項輝煌成果，將臺灣茶葉 Formosa Tea 行銷至南洋及歐、美地區，並深獲行銷國當地好評，茶葉輸出的榮景簡直供不應求，著實為臺灣賺進不少外匯，在臺灣海關出口物資，多年皆獨佔鰲頭。

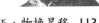

▲ 魚路古道北段一百二崁，屬河南勇路，挑擔人習慣行走的路徑。

但如說到臺灣茶有關臺灣茶樹的種植，最早發現地並不是在臺灣北部地區，而是在臺灣中部山區。另由於年代久遠，並無法明確追溯，在現有文字記載的資料，則至少可推到在 17 世紀，在 1644 年～ 1645 年荷蘭《巴達維亞城日誌》的記錄，就有記載在台灣發現「茶樹」（Theebomkens），可能是台灣野生茶樹最早的紀錄。2009 年台灣野生茶已證實為台灣原生種，並正名「台灣山茶」（Camellia formosensis）（翁佳音、曹銘宗，2021）。

　　在依據林衡道（1990）主編的《臺灣史》，文獻史料記載，早在康熙 56 年（1717 年）諸羅縣志：「水沙連內山（今南投縣），茶甚夥，味別、色綠如松蘿，性嚴冷，能却暑消脹；然處山谷深峻及路險，又畏生番，故漢人不敢入採。」1723 年巡臺御史黃叔璥的《赤嵌筆談》也有敘述：「水沙連茶在深山中，療熱病最有效，每年通事與各番議明，入山焙製」。另清藍鼎元《東征集》（1733 年）〈紀水沙連〉說：「水沙連內山產土茶，色綠如松蘿，味甚清冽，能解暑毒，消腹脹，亦佳品云」。清朱仕玠《小琉球漫誌》（1765

年）提及「水沙連茶」：「水沙連茶在諸羅縣治內，有 10 番社……內山產茶甚夥……性嚴冷，能卻暑消瘴。然路險且畏生番，故漢人不敢入採……凡客福州會城者，會城人即討水沙連茶，以能療赤白痢如神也」。清唐贊袞《臺陽見聞錄》（1891 年）也談到「水沙連茶」：「惟性極寒，療熱症最效，能發痘。」（翁佳音、曹銘宗，2021）。以上記載為臺灣固有的茶樹，生長區域蓋在今臺灣中部內山，如以漢人渡海來臺拓墾軌跡，或許可推論在雍正年間（1722 年～1735 年）就有人入山焙製茶葉。

另連橫的《臺灣通史》〈農業志緒言〉也有記載，嘉慶年間（1796 年～1820 年），有柯朝者，從福建武夷山引進茶種，植於鰈魚坑（在今新北市瑞芳區或石碇區），發育甚佳，既以茶子二斗播之，收成亦豐，遂互相傳植。後來再傳播至淡水河上游及其支流大料崁、新店、基隆三河的丘陵地帶，如石碇、深坑、大坪山、南港、汐止、八里坌等地。此為北部臺灣種植茶葉發軔之處。

日據時期，台北州茶葉的主要產地是：七星郡汐止街、淡水郡石門庄、海山郡三峽庄、文山郡新店庄、深坑庄和新莊郡林口庄。根據 1934 年的一份報告《七星郡要覽（昭和九年，1934）》的記載，該郡轄區內的茶葉栽培面積、製茶戶數、產茶數量和茶產價格，都以汐止街為最高，內湖庄（現在南港隸屬之）不到它的一半，其他士林街、北投庄、松山庄等地更少（黃清連，1995）。

因此，在魚路古道文獻探索過程中，金山、石門、三芝所產的茶葉，會以人工挑運到大稻埕精製，另也會下到汐止地區。當初，造訪大尖茶葉公司遺址，就會非常納悶，為何處在深山中，且產量還可位居第二，僅次於阿里磅茶葉公司，原來在過往的歷史，基隆河水返腳的叭嗹港的地理條件，也曾造就盛產茶葉的光景，且質、量皆明列前茅。

此外，尚有民間傳說，嘉慶年間（1796 年～1820 年）就有人從福建武夷山引進茶種，栽種在臺北木柵地區。因此，有關從內地引進茶葉種植，蓋以

臺灣北部為先。

1866 年英國商人約翰陶德從廈門安溪引進烏龍茶茶種，在臺北種植，收成製作「福爾摩沙茶」並全數運售海外，行銷海外五十餘國，締造了北臺灣的經濟發展，在 1869 年，就有一萬二千多公斤的出口量直航美國（陳煥堂、林世煜，2008）。

據日人伊能嘉矩臺灣文化志：光緒 19 年（1893年）臺茶之輸出額，曾高達 16,394,000 斤，居全臺出口商品第一位。

依據李瑞宗（1994）的研究指出，陽明山區最早引進茶葉的年代可以追溯到 1866 年（同治 5 年），柳肩從錫口支廳（今稱松山區）取得茶苗移到金包里廳（今稱金山區）的下中股庄、頂中股庄種植，從地緣關係來考量，也有可能間接來自木柵地區。

1877 年，士林人賴兼才在七星山後山地區開墾植茶，闢有 200 甲的茶山，當時從事採茶焙茶的工

人曾達 200 ～ 300 人，合夥人計有四人，茶業販售所得獲利潤分為賴兼才四股、潘盛清一股、張打金一股、施炳東一股，計為七股，種植茶樹地點因合股人配額而名為「七股」（李瑞宗，2020）。由此可見陽明山區茶葉種植面積有多麼廣闊。

雖然陽明山昔時是產茶重鎮，是身為當代的我們很難理解的事，曾經在陽明山區景點攢進攢出無數次的筆者，幾乎嗅不出絲毫茶鄉的意味，只有在少數的區域尚能發現零星的茶樹，如三芝楓樹湖古道，新近在魚路古道北投支線的竹子湖地區，有人在整理梯田並種植茶葉。曾有遇到一位山豬湖當地的住民何先生，他說昔日鄰近區域確實有大面積栽種茶葉、作茶並少量搾茶油。

在 1868 ～ 1895 年間，臺茶出口量幾乎占臺灣出口總值 54%，臺茶在國際上大為熱賣，不僅讓經營茶葉買賣的洋行賺入大量熱錢，也使得有心人士覬覦利益，嘗試以南洋茶或唐山茶等劣等茶葉偽裝成「臺茶」販售到國外。為了避免影響臺茶在國際市場的品

牌形象，當時臺灣巡撫劉銘傳在 1889 年成立臺灣第一個茶業公會「茶郊永和興」，嘗試透過該會的力量維持市場秩序、控管茶葉品質、共同精進技術，這也是首次有政府層級出面干涉茶業的產銷（何志峰、林浩鉅、何青儒，2021）。

當時陽明山區茶葉產能需求就不在話下，行走在金包里大路的挑茶人的情景應是熙來攘往，魚路古道著名景點許顏橋也是粗茶運送要跨過上磺溪溪流，避免茶葉沾到水而影響品質，仍由石門阿里磅地區產茶大戶許里出資僱工建造，而為緬懷先人的養育恩情，因此，以父親名義作為橋名，這種後代子孫為紀念上代長輩，在事業有成後捐資造福社會，服務人群的事蹟所在多有，在路上奔馳的救護車，就可見到某某人捐贈的例子，臺灣師大體育學系許樹淵教授，數十年來也用其父親名義捐款設立系上獎助學金，諸如此類，不勝枚舉。還有許多做公益的基金會，也是以先人名義捐款設立，臺灣人飲水思源的美德傳統，代代相傳，不因社會變遷而有所減損。許里的父親名為許清顏，有的喚為許清言，不管是「顏」或是「言」，

在咱們造訪魚路古道，途經許顏橋，請記得感恩許家造福業界與人群的善舉，當然也感謝陽明山國家公園管理處的修護與傳承。

當時陽明山區茶葉種植區域含括今日的金山、石門、三芝、淡水、北投及士林區域，而茶葉種植的產地原先是種植藍染的植栽，換句話說，茶葉種植面積有多大，藍染植物種植的面積就有多大。由於藍染藍靛的產值與茶葉的經濟收益有明顯的差距，是故造成茶葉的種植取代藍染植物的種植。

日治時期，日人對臺灣茶葉種植、生產投入相當多的資源，在多處設立茶樹改良、研究及試驗機構，不僅積極提升茶葉製作品質，一方面也向海外拓展市場，如1906年臺灣第一批的小葉種紅茶輸出至俄羅斯，日本人把臺灣生產的茶葉及蠶絲列為國家重要經濟骨幹，因此有計畫經營，使臺灣的茶葉產業具備研究、推廣和產銷的完整體系。

唯日本人在臺灣茶葉生產、種植，對陽明山區似

乎較不青睞，不知是否與簡大獅有所關聯，傳聞簡大獅據山為王的土匪，也是頑劣的抗日分子。日本人在臺灣茶葉種植以桃、竹、苗為主，如桃園龜山鄉在日治時期就是茶葉生產重要產地。陽明山區茶葉生產得不到日人的資源挹注，茶作技術在無法改良提升情況，自然在市場運作機制之下就容易逐漸式微。又遭逢 1941 年第二次世界大戰的影響，茶葉外銷市場停頓，造成業界關門倒閉所在多有，活存下來的業者只能依賴內需勉強過活，概估陽明山區茶葉種植榮景只有 7、80 年的光景，加公路系統修築及交通運輸工具的引進，1937 年人力擔茶的行業就已漸走入歷史。

　雖然陽明山區曾有盛產茶葉的榮景，人工擔茶業務非常興盛，理應也要有「茶路古道」的名聲，但因種茶的歷史較晚，「茶路古道」已有所屬，根據林衡道《鯤島探源》；茶路係安溪人首先引進樹苗在深坑鄉鰱魚坑種植，後在深坑、石碇地區廣為種植，茶青以扁擔挑負，從深坑越過六張犁的觀山嶺，前往臺北盆地的艋舺裝船，然後運到福州去加工，此山徑就是「茶路古道」。

▲ 竹子湖有心人士整理梯田並種植茶樹。

▲ 魚路古道北段—許顏橋。

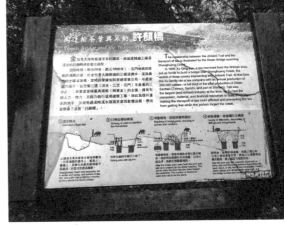

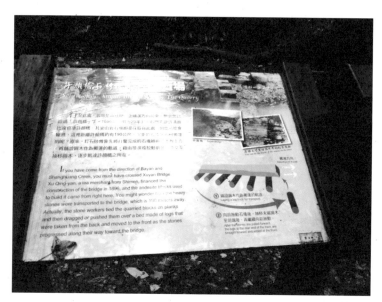

▲ 魚路古道北段—昔日建造許顏橋的打石場，目前大家所造訪的
許顏橋，其石材係就近取自橋下溪床及兩側的石塊。

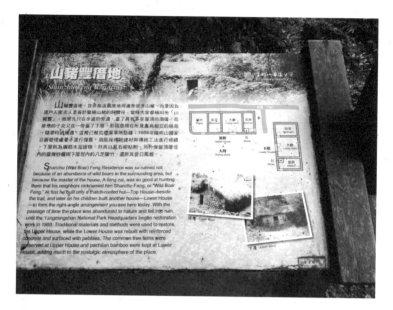

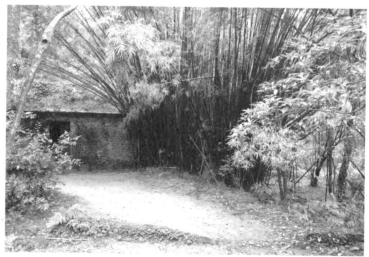

▲ 魚路古道北段—山豬豐厝地。

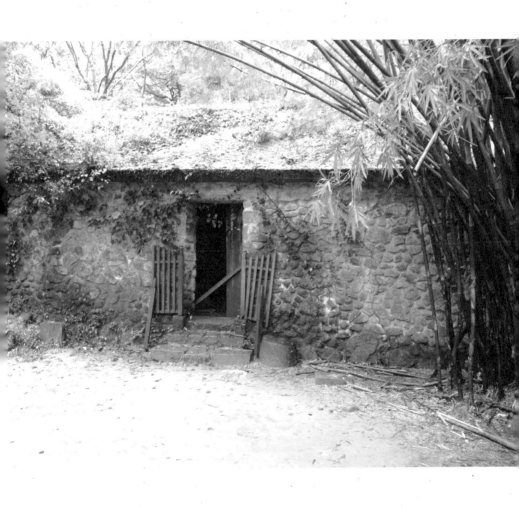

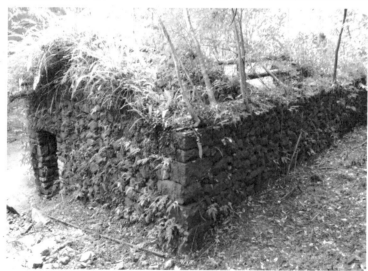

▲ 魚路古道北段—山豬豐厝地。

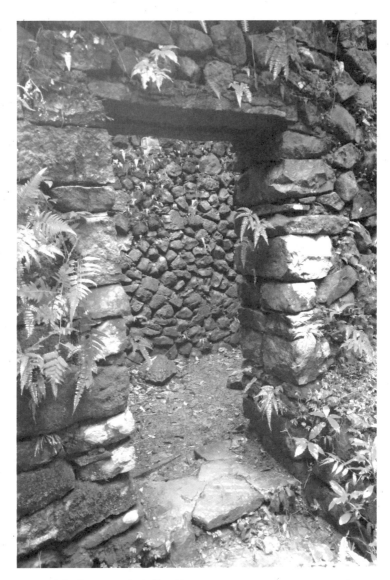

▲ 魚路古道北段一山豬豐厝地。

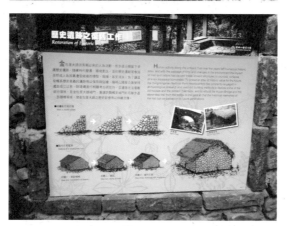

▲ 魚路古道北段—大路邊田。

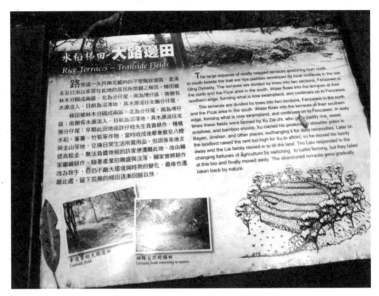

▲ 魚路古道北段—大路邊田。

四、 擔魚

　　魚路古道的漁獲運輸，應是多數人感興趣的問題，凡造訪過魚路古道的的人，對於擔魚人總是充滿著好奇，且也懷有很多疑問。

　　首先在那個年代魚貨要如何保鮮 ？ 挑擔行走時間要多久 ？ 挑擔重量有多重 ？ 諸多的問號 ？ 依筆者目前所查閱的資料，個人也覺得很難有一個滿意的答案。個人綜觀所查閱的資料的心得，思考諸多此類的問題，要跳脫現今我們身體能力的思維，當年先民日常生活的移動交通工具就是一雙腳，行走速度及耐力遠超越我們所能想像，曾有資料記載，先民的腳程每小時可達 8 ～ 12 公里，換算現代人的生活作息，只有部隊從事急行軍才有此速度。如要探討更詳細的情節，如果有一個單位或組織來籌辦一場論壇，邀請呂理昌、李瑞宗與劉益昌三位對魚路古道研究大師級人物擔主持人或主講人，一定可吸引更多的相關學者專家人仕來參與，對魚路古道的探究定能擦出一些亮點、火花，並可實際解答一些社會大眾的疑惑，期待

對臺灣本土文化推展有期許的個人或團體能來圓社會大眾一個美夢。從李瑞宗（1994）與邱堂晟（2008）等文獻史料加以歸納，漁獲主要出自磺港漁港，因該漁港規模及漁船數多凌駕水尾港之上，但個人曾訪談一位拔仔埔的耆老，當年他挑芭樂到金山去販售，回程漁獲是去水尾港採買，或許散戶到小漁港才能談到較好的價格也說不定。有關漁獲，依據邱堂晟的研究可分成三個類型：生魚、熟魚及魚脯，若從保鮮及時效的考量，挑到大稻埕去販售的漁獲可能以魚脯為主，所謂魚脯的製作，先用粗鹽將魚煮熟，再放置日光下曝曬至五分乾或十分乾，就可延長魚貨保存期間並挑去販售。各地農家買五分乾的魚脯，會用蒸籠先蒸過，再曬至十分乾，放入甕中，封起來儲存，以備吃上一年，如有請人來收割稻穀，也可拿出給收割工人加菜。以此觀之，如提交大稻埕商行的漁獲應該要十分乾，商家才要收。魚脯的產地價錢，如以1926年金山庄資料來參考，每斤約為2角，熟魚每斤約為1角，挑去賣給農家、人家或者交到大稻埕商行的交易價格就不得而知。

　　有關挑漁獲的重量是多少，個人的看法，因人而異，取決擔魚人個人所能承受的重量，資料有提到40斤～60斤。再者，挑到何處販售，這又是一個謎，在個人看法也是因人而異，有的人可能擔至憨丙厝就累到無法負荷需要換人，有的人到嶺頭嵒土地公廟就有人來交易買賣，有的人到山豬湖、山仔后挨家挨戶叫賣，有的人要到士林、北投才能完成銷售。另筆者在訪談幾位耆老，有居住在陽明山區的農戶，將自家種植的農產品挑至金山販售，再購買熟魚或魚脯挑回來自用及轉售，總之，各種人來人往的情況都有，如有當事人或了解實況的人來參與論壇述說分享，定能造福更多魚路古道迷或文史研究者。

　　至於談到擔魚的季節，受限陽明山區的氣候，資料所顯示的時間為5月到8月，但是個人有一個疑惑，此時節，身著短褲，腳著草鞋，夜晚行走山徑，是否會受到小龍的干擾？

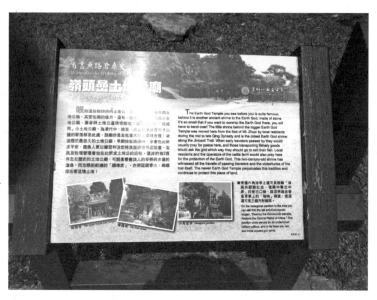

▲ 魚路古道南段一位於擎天崗附近較早時期嶺頭嵒土地公廟。

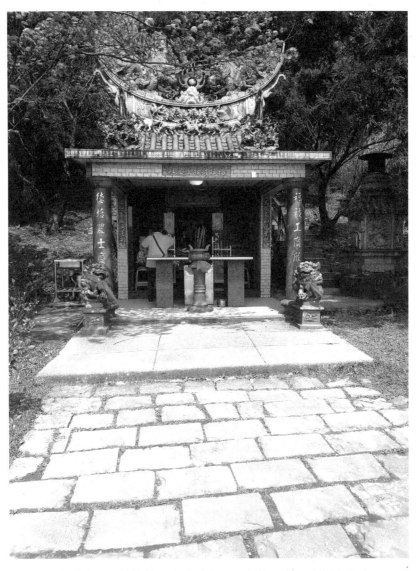

▲ 魚路古道南段一位於擎天崗附近嶺頭喦土地公廟。右側拾階而
　上即可參拜一較早時期嶺頭喦土地公廟。

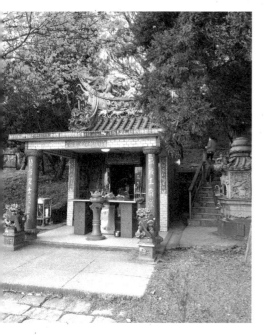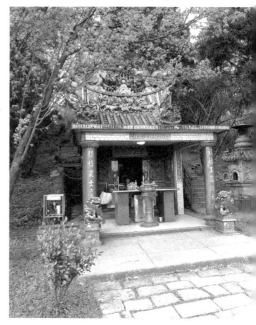

　　最後，來探討金包里大路擔魚的歲月，起於何時，
文獻史料上實難查閱到明確記載，但擔魚的工作是一
個辛苦的粗活兒，必須有利可圖才會驅使人群投入此
項工作。行走魚路古道的漁獲銷售地不外乎越過擎天
崗往下的聚落，而以陽明山區聚落發展歷史脈絡來推
論，擔魚營生或補貼家用，在日治平定島內抗日以
後，日本移民到草山居住，才有生意可做，時間點落

在 1900 年代左右，因為 1895 年乙末抗日戰爭，陽明山區也是戰場之一，生意人應該避開此時的風險，除非有軍方保證人身安全，擔魚人才會甘冒生命安危挑漁獲賣給軍隊，就另當別論。

1937 年，日方發動侵華及應付太平洋戰爭，縱然實施物資控管，擔魚人經過多年營生經驗的評估，認為走私還是有利可圖的粗活，擔魚人自然不會輕意放棄此項生意。

臺灣光復後，開放管制，且國民政府帶來眾多的人群，此時擔魚工作大發利市，回程還可挑些物品回來販售，等於兩頭都賺，擔魚工作雖然很辛苦，但是利之所在，擔魚的工作還是趨之若鶩。

1960 年代，陽金公路通車以後，行走金包里大路擔魚工作，擔魚人就改搭乘公路局客運車，魚路古道就逐漸乏人問津，隨著社會變遷就逐漸隱退在荒草之中。因此，行走在金包里大路的擔魚人，差不多也維持在 5、60 年的光景。

陸、結論與建議

一、結論

　　魚路古道因陽明山國家公園設立的機緣，在呂理昌、李瑞宗與劉益昌等專家學者有心的探究之下，會集眾人的努力及辛勞付出，才得以重現江湖。由於它本身蘊藏著多元豐富的歷史人文，再加上陽明山國家公園管理處群策群力的推展，金包里大路（又稱魚路古道）在短短的數年內即聲名大噪，魚路古道沿途風景秀麗，鬱鬱蔥蔥的自然生態，伴隨著潺潺的溪流，幽幽水韻聲聲怡人，此刻與造訪的人，構成一幅絕佳的畫面，所呈現的恬靜和清幽的美更是令人回味不已。

貫穿雙北的人文古道，自整理開放以來，就深受登山人士與社會大眾的喜愛，每逢假日造訪人潮總是絡繹於途。唯現今來此遊客多數都停留在運動、流汗休閒健身的階段，對於古道所蘊涵的歷史人文，多數人也是一知半解，甚至不予理會，對於如此容易親近的都會型國家公園古道，殊屬可惜。

　　忙碌的工商社會，人群各有所司，為了藉由造訪，激發遊客心靈深處對這塊土地的珍惜愛護，似乎陽明山國家公園管理處應與時俱進，主動積極將魚路古道軟硬體設施建制更完備，突破健身休閒的侷限，往人文層面的境界再邁進。

　　國家公園設置的目標在於透過有效的經營管理與保育措施，以維護國家公園特殊的自然環境與生物多樣性。又《國家公園法》第 1 條就開宗明義指出該法之立法意旨；即為保護國家特有之自然風景、野生物及史蹟，並供國民之育樂及研究。魚路古道所擁有的自然景觀、地形地質、人文史蹟，應該由人民及後世子孫所共享，並期待政府能秉持永續經營理念進而長

期保存。

　　臺灣是一個文明國度，也是國際間樂於稱頌的民主法治國家，經濟發展也是舉世矚目，而這些多年所創造的成果並不是天上掉下來的禮物，而是定著在這塊土地的人群，胼手胝足努力的成果，其中背後有著多數人認同普世價值體系在支撐，而富而好禮的社會就是其中一項，深究其內涵，就是人民普遍珍惜、關注定著於這塊土地的歷史人文，換句話說，就是具有文化素養。

　　成就文化素養非借重教育措施不可，因此陽明山國家公園管理處在文化教育的傳承是責無旁貸，人文歷史的保存與觀光遊憩需求如何取得平衡點，如何活化魚路古道現有的資源，也都是要面對的課題。

　　現代人對於魚路古道的認知，大致停留於概念或印象，如將文化教育及運動教育連結起來，對於文化人文的傳承，或許能更加落實，另方面在休閒健身活動，也能提升至洗滌身、心、靈的境界。

二、 建議

筆者對於魚路古道的探索，開始的接觸也是從運動健身的單純認知方面去實踐，後來經由多次的行走古道，特別留意各處解說介紹指示牌，有了初步印象，再去查閱相關的文獻史料，才赫然覺察魚路古道背後竟然蘊藏有這麼豐富的人文歷史，個人能力有限，無法論述高深學術理論，僅能就個人所親身體驗的感想提出看法，期對臺灣本土文化的推展也能略盡棉薄之力。以下略述個人粗俗淺見，驥能拋磚引玉。

1、舉辦論壇

根據筆者親自觀察，多數人造訪魚路古道，幾乎以運動健身為主，經與交談對魚路古道歷史人文淵源，似乎皆停留在好像的階段，能正確點出景點所在名稱，就更加稀少，其實筆者本身，對於最接地氣的擔魚工作事項，也存有些許疑惑，如擔什麼漁獲？挑擔重量多少？ 漁獲銷售地點及對象？ 等諸多事項，期陽明山國家公園管理處能持續規劃辦理論壇，

邀請學者專家與當事人或其家屬來現身闡述、論述，釐清各項史料傳聞，加以闡明古道人文史實，對文資保存也才能具體落實，文化傳承也就能持續及延續下去，由於擔魚工作與古道歷史脈絡最接近，列為最先研討議題，應為各界所能認同與期待，如再邀請呂理昌、李瑞宗、劉益昌三人同台演出，一定會激出更璀璨的人文火花。

2、山豬豐厝地整修

古道人文遺跡，也是吸引眾多人群造訪的要素之一，而景點復舊整修觀念應與時俱進，不要拘泥於因襲，如憨丙厝地就是最好例子，在空間規劃設計，就將昔時提供人群中途歇腳休息的意象融入硬體設施，雖然現今憨丙厝地與筆者早期造訪的景象可說截然不同，但個人認為現在憨丙厝地也無損於扮演人文遺跡的功能，同樣道理，在古道旁的山豬豐厝地採前述憨丙厝地整修模式，定能給造訪者　發更多的人文思維，經潛移默化，無形中，文化傳承於焉形成，現在山豬豐厝地給人的觀感就是雜草叢生、荒廢屋舍，甚

至景象令人生畏，文化教育的功能完全無法顯現。

3、活動展演

如何活化魚路古道人文史跡，除了舉辦論壇、景點復舊整修，辦理活動展演也是重要的一環，如陽管處在憨丙厝地規劃辦理昔時提供行走人士飲食、購物服務，商品販售以複製當時的糕餅為主，兼擺設展示昔時販售物品，如草鞋等，工作人員服裝採復古裝扮，帶領造訪者穿越時空，浸淫在先民生業氛圍下，增益人文素養，另外，可藉此宣導垃圾不落地，培養造訪者欣賞自然、愛護自然之情操，進而建立環境倫理。

在探索魚路古道的過程，個人認為「魚路古道」是概念性的統稱，因為陽明山區域處處可發現魚路古道的事跡，只要有人群居住的地方或是聚落，都會有擔魚人的傳說，其實廣義的說法，應不限於販賣漁獲的行業，百工百業都曾在這些路徑上往、返營運，昔日它是一條讓人群易於接近的古道，隨著時代的變遷

發展，公路的開闢與交通工具的改善，人群營生也不再依賴古道，而有更多的選擇。

　　感謝林衡道先生的敘事與呂理昌老師的實踐，將古道挖掘出來，在現實生活中，讓人群再度體認到這一條與先民生活密切連結的古道，其背後豐富多元的歷史人文資產及故事傳說，可視為上天恩賜現代人群我們的禮物，而我們如何將這份「禮物」傳承分享，也是責無旁貸的使命，藉由持續不斷的辦理活動，才能有效活化歷史史跡，對於文化傳承及人文教育皆有積極正面的助益，魚路古道也是咱們臺灣本土文化重要瑰寶，值得國人珍惜維護，透過現場環境解說及運動教育來實踐貫徹理念，不僅是相得益彰的措施，也是可長可久的傳承，值得有司來參考借鏡。

柒、後記

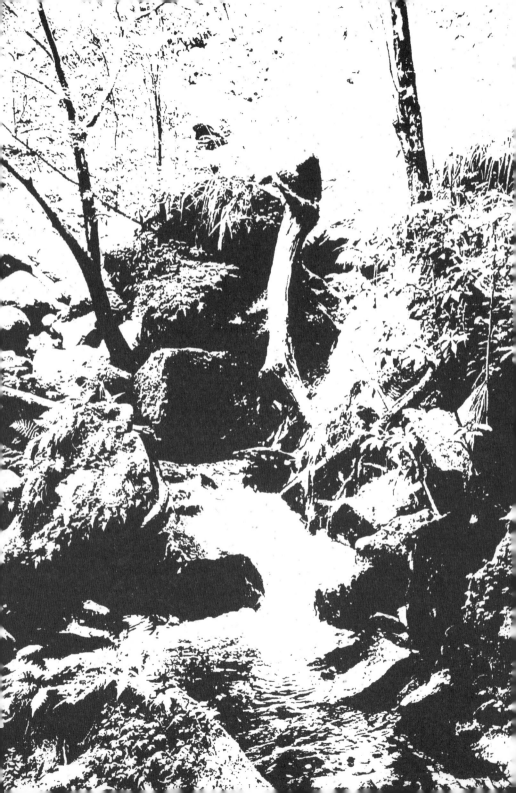

　　在探索魚路古道，對於擔魚人的事跡是筆者最感興趣的事項，因為擎天崗有個嶺頭喦土地公廟，在這裡尚有許多與當年擔魚人連結的線索，常來這裡走動，有時常會有意想不到的收穫，以下為成果摘錄；

　　民國 111 年（2022 年） 3 月 4 日，農曆壬寅年 2 月 2 日，也是俗稱土地公生日。在探索魚路古道時，對「土地公」三個字就有特別感覺，因為從文獻史料記載，在提到「土地公廟」的文字相當得多，光是親自行走魚路古道，不管從河南勇路抑或日人路，途中都有土地公廟，可見從先民開始，對土地公的信仰充滿由內心深處生出敬畏與感恩，也深覺有土地公會保佑，也體認到土地公會傾聽自己的真誠想念，處在猶豫不決的情境，當然也會祈求土地公指點迷津。對土地公信仰的文化傳承，從有漢人到臺灣開墾就不曾間斷。

嶺頭喦土地公廟，位於擎天崗，也是古道最高點，行走魚路古道的人群，大多會在此處稍事停留休息，並點香敬拜土地公保佑或祈求指示，再繼續往前邁進。所以嶺頭喦土地公廟在魚路古道人文歷史扮有著主宰者的角色，文史也記載每年農曆二月初二頭牙或農曆十二月十六日尾牙，散居各處的信眾們會不約而同來向嶺頭喦土地公祝禱，筆者，於去年尾牙當天也特別到此，想目睹一下拜拜的人群，或許當日擎天崗天氣寒雨飄襲，並未如期看到人潮前來拜拜。

　　今日適逢土地公生日，也特地再上來拜拜並察看其他人群，今日天氣晴朗，來擎天崗的遊客不少，專程來拜拜的人群也不少，筆者也主動去與一些人聊天，並期待得知一些昔日與擔魚人有關的訊息，但接觸的信眾，或許是年紀的關係，都未曾目睹擔魚人，另外從來拜拜的人群獲悉，除鄰近區域士林、北投外，也有來自其它區域者，如內湖。

　　今日也遇到一位住在菁山區域的長者，39 年次陳先生，在他禮香儀式告一段落，我也主動向他聊

天，並得知他的父親，在日治物資管制的年代，也曾去金山批魚貨走私到士林販售，途中點火抽煙，也都要用手遮掩火星，避免被警察大人發現。

他也告訴我，當年擎天崗大草原觸目所及都是茶樹，也印證文獻記載，陽明山當年也有種茶與作茶，與我之前遇到的何先生，也曾告訴我的情形是一致的，也記得何先生有提起，在松園尚有保留當年種植的茶樹 2 棵，這也引發我這位半路出身魚路古道迷的好奇心，改天一定要前往造訪。

另外在金爐也看到民國乙未年字樣，讓我聯想到 1895 年發生在臺灣的乙未年抗日事件，一甲子有 60 年，民國乙未年應該為西元 1955 年或者西元 2015 年，擴建的嶺頭喦土地公廟（福德宮）年代或許可推測為民國 44 年或者為 104 年。其實在造訪廟宇或古蹟的經驗，往往可看到一些匾額或石碑，上頭僅記載的年代，如「乙未年」，對當代人來說，所表示建造、賜頒匾額或立碑的日期年代都沒有辨識的問題，但歷經數百年後，如未冠上朝代年號，有時還真無法

明確判斷年代，不知諸位同好是否也常發現此現象，是故從歷史的觀點，任何建造、賜頒匾額或立碑等誌念物品，都應冠上朝代年號，縱使歷經千百年，後人都可輕易推算其年代。

總之，今日除了增補個人對魚路古道的歷史人文認知，也對嶺頭喦土地公致上萬分感謝，感恩土地公保佑，讓我在獨自在魚路古道的探索皆一路平安！

民國 112 年 2 月 21 日（星期二），也是農曆的 2 月 2 日，就是俗稱的頭牙、龍擡頭，也是福德正神土地公的生日，個人也備妥蘋果及柑橘特地騎機車前往嶺頭喦向土地公祝禱，今日的天氣與年前尾牙來時狀況一樣，強風細雨。

雖是天候不佳，但到訪擎天崗的遊客也是斷斷續續地人來人往。到土地公廟前，只見信眾將廟宇擠得滿滿的，經進一步詢問，才知是從臺中來的臺灣大福神祭祀團體的年例朝拜，人數約有 20 多人，現場有聽到一位帶頭的執事人員，提起他個人的經歷，在某

個機緣下，他竟然無師自通會講一種特殊的語言，現場也親眼見到他用此語言給該團體每位信眾祝福。

個人佇立在外頭等待，俟該團體完成祭祀儀式後，再向公地公祝福聖誕千秋。

在祭拜等待過程中，有遇到一位 80 幾歲的女長者一張日，住在山仔后，今日也依例來向公地公祝禱，個人也在祭祀等待空檔向她請教擔魚人的故事，她依稀只記得好像有挑熟魚的人到山仔后聚落販售，但是否來自金包里地區的人就不得而知。當年重建土地廟時，她也捐獻 4 萬元，雖然也因此有成為相關祭祀委員的資格，但因上班工作的關係，無法投入時間參與會務工作，廟宇內有一堵石雕的窗櫺，就是她所捐獻的。另在訪談中，也得知有關委員會的祭祀，在每年農曆 10 月 17 日上午辦理，祭祀圓滿後尚有團體聚餐。屆時，再俟機向與會人士請教魚路古道相關訊息。

另有關大嶺栽植茶葉事宜，她沒什麼印象，但有關榨茶油的事，倒是尚有記憶，她也告訴我，茶油及茶仔油是不同成分的油，價格也相差很多，如想了解更多細節，可向山仔后一家水電行老闆請教。

　　她今天有攜帶蜜麻花來拜，也很熱誠地分享給我，其餘的也直接擺在供桌上，祈有緣人來分享，並且也婉拒我的供品交換。為何會將供品留下來分享有緣人，因為曾有一次來拜拜要取回供品，有位乩童就向她指示，供品要留下，從此，她就將供品留下不再攜回。

　　今日，她的妹妹偕同先生也不同時間來祝禱土地公，供品中除了水果外，還有自製的麻糬，可謂祭拜的行家，她也不吝分享給我一個。

　　今日來向嶺頭嵒土地公祝禱，可謂收穫滿滿，對探索魚路古道的人文歷史也有一些新的發現，並期許自己依相關的線索再繼續探究下去。

　　民國 111 年（2022 年）11 月 28 日，趁著天氣晴朗，前往陽明山拔仔埔做義工，幫住家清掃庭園落葉。

　　基於此機緣，得以認識屋主張定棟老先生，張老先生現年 96 歲，應是歷史文獻上所謂耆老級人物，以下就以張耆老來稱呼他，表達筆者對張老先生的尊重。

　　筆者對陽明山「魚路古道」向來充滿好奇，在從事魚路古道相關歷史人文田野探索工作也充滿熱情，每每在山區遇到年紀稍長的長輩，常常會萌生向其請教有關魚路古道事宜的衝動。今日有機緣認識張耆老，更是要把握機會當面向張耆老請益。

　　張先生今年 96 歲，生於民國 16 年，係居住陽明山拔仔埔，據他口述，他曾於 16 歲時，有一位長輩（張耆老當時稱呼對方為阿伯）邀其結伴挑農產品到金山販售，回程再到水尾港購買魚脯挑回拔仔埔販售及自用。

張耆老出生時期屬日治時代，他當年從拔仔埔挑芭樂到金山販售，芭樂很受金山當地消費者喜愛，因此銷售情況不錯，所擔的重量約三、四十台斤，如以公斤來換算，約 20 公斤左右，從金山漁港批回來的漁貨重量也差不多 20 公斤左右，在此，所挑負的重量應與當事人的負重耐力有絕對相關，還有採買時準備的資金多寡，張先生表示，當年他種植的芭樂是紅皮的，相信有許多人與我一樣，未曾見過。但筆者曾在洲美社區看到一株相當特別的芭樂，不知紅皮芭樂是否就是此品種。

　　另有向張耆老請教，對於魚路古道的憨丙厝地及許顏橋是否尚有印象，張耆老表示沒啥印象，但途中派出所（重光派出所）就有印象，還有張耆老往、返魚路古道是穿著布鞋。

　　據他表示，當年在金山地區有結識要好的朋友，他的朋友為人非常和善親切，更是熱情招待請他留宿金山家裏，隔日再返回拔仔埔。雖然事隔多年，張耆老還是非常懷念這位朋友。

　　張耆老曾從金山走到淡水，再由淡水走到陽明山拔仔埔，在此，不得不佩服張耆老的耐力及毅力。

　　另張耆老所種植的農產品，也常藉由魚路古道（石角嶺段）挑到士林大市場販售，常有批發商人將他農產品全部收購。而這條路徑正是今石角嶺古道，由芝山派出所旁的魚路古道入口（仰德大道一段12巷巷口）、石階梯、謝氏宗祠、石角聚落至嶺頭。

　　經由這次訪談，對魚路古道有更深的了解，不只金山擔魚人挑漁貨到陽明山區及士林、北投販售，還有更多的陽明山區農戶，將自己種植的農作物挑到金山販售，昔日這條金包里大路（魚路古道）是兩地人群營生使用非常頻繁的路徑，也間接驗證在文獻上所謂魚路古道就是貫穿士林－金山兩地的「高速公路」。

　　同時經由與張耆老交談，對穿草鞋及憨丙厝地的存在年代也產生些許疑惑，因為在1945年左右，憨丙厝地可能就已停止營運，否則，張耆老應該略有印

象。另外，在文獻上有提到擔魚人的漁獲多來自磺港漁港，因漁港規模較大，漁獲量也較多，但張耆老卻到水尾漁港採購漁獲，或許鄰近兩個漁港皆有擔魚人在採買運作，也有可能因張耆老經由熟識友人介紹，到水尾魚港採買漁獲可以有較優惠的進貨價格，因早期庶民生意買賣，透過人際關係的連結是項平常且重要的成交因素。

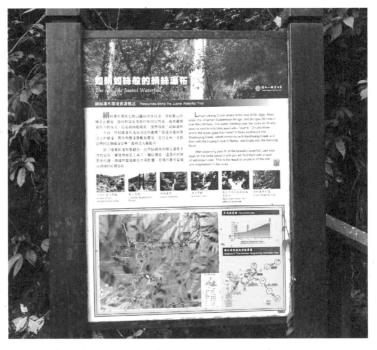

▲ 魚路古道南段—絹絲瀑布。

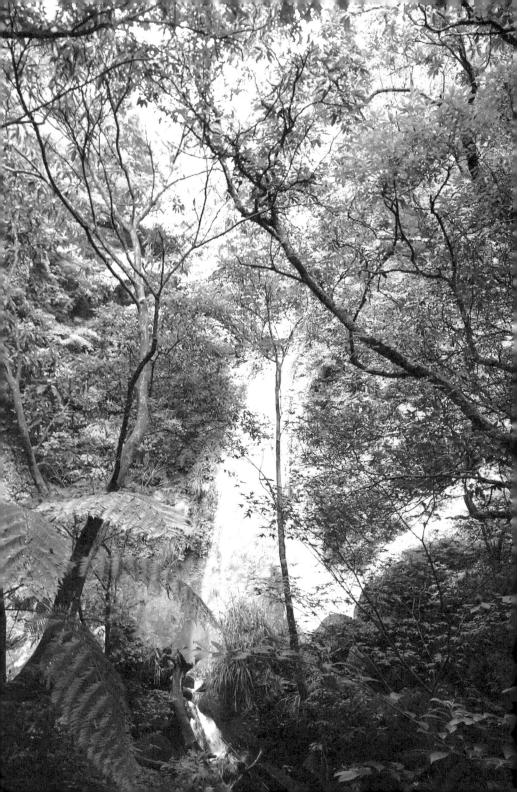

▲ 魚路古道南段—絹絲瀑布。

▲ 魚路古道南段—山豬湖水圳魚路古道南段—山豬湖水圳。

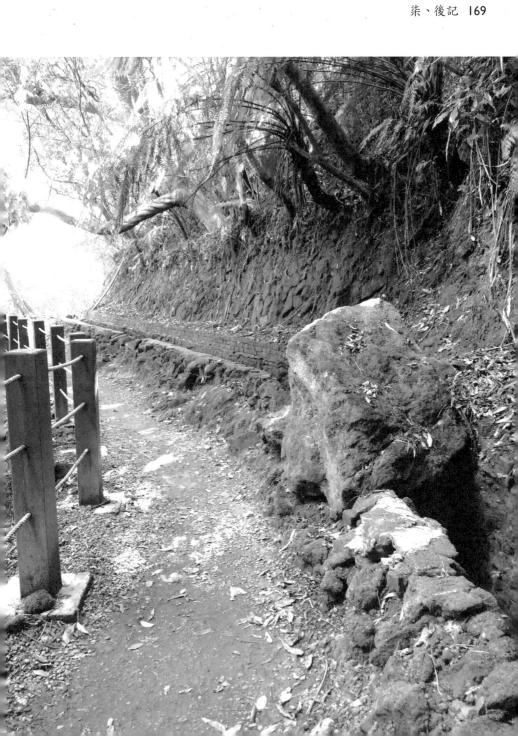

尋找陽明山魚路古道南段山豬湖地標

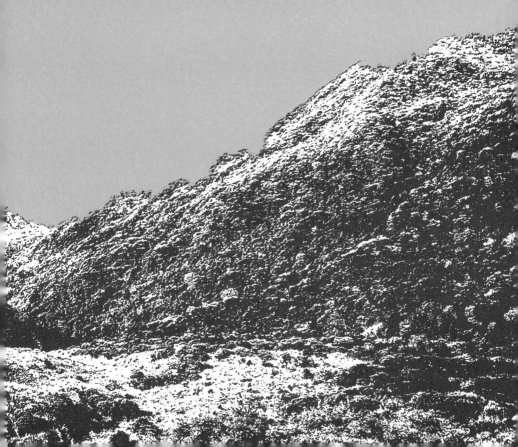

　　自從探索魚路古道，對於「山豬湖」地名，也是有很多的聯想，如與北段山豬豐厝地，而且山豬豐確實是一位獵捕山豬行家。山豬湖是否昔時為一個湖池，有山豬會來喝水？後來經過查閱一些文獻資料，才知悉閩南語將山坳地稱為「湖」，類似盆地的地形，面積範圍較小，實為小盆地，所以山豬湖原來是一個盆地。且在諸多魚路古道文獻記載中，或多或少都有提到山豬湖，因此引發了探訪山豬湖的動機，目前山豬湖的公車站牌，即位於北市公車15號小巴往冷水坑方向，在山仔后站牌的下一站，位置剛好也座落在三叉路上。

　　在走訪魚路古道南段如由菁山路的入口方向上行，途中會經過涓絲瀑布，再接擎天崗大草原。在入口處不遠，就會看山豬湖水圳及解說牌。另查閱網路

有關山豬湖山的基點，資料顯示在菁山路 101 巷 49
弄，但經過親自實地查尋，才了解菁山路 101 巷 49
弄分佈區域很廣，並非只有一條小徑，而是有許多小
徑彼此相互串連所構成，顛覆已往的想像。尋訪多
次，總是找不到大目標；樹麗山莊石碑。

終於在 2022 年 2 月 27 日的探勘時，找到前臺
北市市長高玉樹先生題字的樹麗山莊石碑，在其旁也
發現一個疑似圖根點的小石柱，總算魚路古段南段探
索也告一段落。

今日探勘之旅，更難得的一件事，是巧遇一位當
地住民何先生，個人有向他請教大名，但未經本人同
意，不敢貿然在此使用他的大名。與他閒聊中，獲悉
更多有關傳說中魚路古道的事情，如山豬湖昔日曾有
種植茶樹採茶，當地人稱為「蒔茶仔」，所謂蒔茶仔
是指直接用種子去播種茶樹，約經等 4 年成長期後才
能採茶葉製茶，且茶葉沖泡品質會隨種植地的因素而
有改變。另提到其祖母，也會手作茶油。在魚路古道
南段也舖有木牛路運送冷水坑附近區域的農作物，並

說明昔日泠水坑闢有梯田，種植水稻，一年一收。

　　何先生大提到小時侯有幫忙家裏採收大里花（大里菊），500朵裝一布袋。也有提到山莊前空地，以前他們稱為炮台，或許當時有駐軍戍守中山樓的任務。

　　個人向他請教擔魚的事，他表示他曾有聽說，並未親自目睹，可能當時還是小孩子，習慣早早入睡，與三更半夜抵達的擔魚人就無緣相遇，關於挑擔能力及技巧，表示他也曾練過，行進中，不著地，兩肩互換交替承負重擔。

◀ 紅色圓圈內為疑似山豬湖山三角
　點，山豬湖山海拔 465 公尺，立
　有臺北市三角點 No.31。

魚路古道有悠久的歷史，形成路徑，除了人群行走慣習踩踏使然，大自然作用力所造成的影響而改變，也不是人群所能控制，為了充分使用路徑功能，人群所採取最佳的方法，遵循與大自然和諧共處，順勢而為。

　　因此魚路古道的路徑，如從長遠的歷史來觀看是時有改變，並非一成不變，如頂八煙登山口，是昔日造訪魚路古道的入口之一，但因上方山壁土層崩坍，人群也只能另闢新徑，迂迴繞道走今日八煙登山口路徑（綠峰山莊登山口）。還有冷水坑到山豬湖的路徑，今日陽明山國家公園管理處修築的路徑，與昔日人群所行走的路徑就有些許不同，或許因地層變動等大自然不可抗力的因素所造成。

　　固然昔日路徑尚有跡可尋，但只適合專業或有經驗的登山健行人士探訪，一般遊客在未有專業嚮導或導覽人員帶領之下，切忌貿然行走探索，以免誤入歧途，造成憾事。

　　為了彰顯魚路古道人文價值，陽明山國家公園管理處應針對魚路古道沿途地形或產業特色，規劃進階走讀行程，讓有心更深層來探索魚路古道社會大眾，有安全合法的參與管道，除了提升陽明山國家公園管理處提供的遊憩品質，也能讓更多社會大眾了解這塊人群所定著的土地背後所蘊含的厚實歷史人文事蹟。舉例來說，大油坑礦區現場導覽或走讀行程，就非常適合來規劃推動。火山口或火山爆裂口，這些可謂地球這顆星球獨特的景觀，世界上有許多國家都將此天然觀光資源予以開發利用，每每吸引許多國際觀光遊客前往造訪，如筆者曾造訪的義大利維蘇威火山，雖然所呈現是靜態的火山錐及火山口地貌，自有其吸引人群前往觀看的賣點，而大油坑爆裂口是動態呈現火山地形，雖然陽明山國家公園管理處因安全考量，目前並未開放遊客進入觀賞，對於這項天然資源，讓它無生無息孤獨的躺在那裡殊為可惜，其實只要在安全規範措施管制下，適度開放遊客在安全距離處觀賞，也是一種可以來評估開放與否的方案，或許如前所述由陽明山國家公園管理處專業導覽人員帶領之下才能前往，且嚴謹規範參加者須在劃定區域觀賞，也是一

項選擇的方案。且以生態環境教育觀點來看，大油坑礦區及魚路古道沿線確實為一個不可多得的現場。

對於有興趣探索魚路古道的新手，個人建議可從擎天崗遊客服務站開始，因為擎天崗遊客服務站不僅設施完善，還能提供詳實的旅遊資訊，如山區地形模型展示、解說、地圖等，現場還有服務人員或志工可提供諮詢，且他們也都非常樂意地來提供服務，造訪擎天崗遊客服務站除了自行開車或騎機車，搭乘大眾交通工具也是非常好的選項，如小 15 公車及 108 遊園公車，小 15 公車起點在劍潭捷運站，終點就在擎天崗遊客服務站，沿途也有很多站牌停靠提供上、下車的選擇。108 遊園公車，起點在陽明山公車總站，會巡迴行駛山區到若干景點停靠上、下車，再回到陽明山公車總站。

以擎天崗作為探索魚路古道的基點，對於新手來說是最佳選項，往北可到綠峰山莊（八煙登山口）或上磺溪登山口，往南可到絹絲瀑布登山口（鄰近陽明溫泉渡假村），綠峰山莊有皇家客運站牌，可搭乘

回台北或到金山，絹絲瀑布登山口可搭小 15 公車或
108 遊園公車，所以交通相當便利。

　　這兩段路徑多走幾趟，熟悉沿途地勢及地形，再
依個人身體狀況，再調整行走路線，採南、北兩地縱
走或往、返，皆是不錯的方案，有了基礎行走魚路古
道經驗，就可進階到魚路古道深度探索，以上這是筆
者的親身經驗，如參加專業導覽走讀行程，或許可減
少一些摸索行程。

　　所謂登高必自卑，行遠必自邇，循序漸進探索魚
路古道，有了豐富現場田野經驗，再來挖掘文獻史
料，必定事半功倍，也會感受到這條古道所蘊含豐厚
歷史人文，自然會更熱愛這塊定著的土地，對先民營
生的毅力也會有更深層的體驗，或許也會開闊你、
我心靈的視野，引領體悟具有更包容的處世心胸。總
之，有關魚路古道的歷史人文，實在太豐富了，唯個
人的能力相當有限，無法全面探索，只能分享點滴，
希望朋友們多包涵！

▲ 仰德大道一段 12 巷是為昔日魚路古道經石角地區到士林市場
　的出入口。

▲ 座於出入口旁的贊助修路捐款芳名碑，已透過士林區岩山里辦公室申請，並經臺北市立文獻館審核勘定為一般古物，預計112年年底會完成重新豎立工程。

▲ 洲美社區接枝芭樂樹照片。

▲ 洲美社區接枝芭樂樹照片。

後山菜攤及陽金公路石碑

　　在探索「魚路古道」，對大油坑周遭的環境的認
識總是有高度的濃厚興致，後山地區也不例外。過往
在陽金公路的後山路段依稀記得有幾家菜攤，但目前
只剩一家，後山地區在行政區域劃分歸屬臺北市北投
區。

世居在此的主人姓許，民國 37 年在此處出生，是一位道地土生土長的「在地人」，其牽手是天母人。他還有一位大哥，民國 30 年次。

　　經與他們閒聊，獲悉陽金公路在他們幼年時期就有載重量約 3.5 噸卡車往返運送貨物，但尚未拓整路面，而道路拓寬整修是由國軍部隊阿兵哥完成。經查閱李瑞宗《越山臨海記》—陽金公路為陽基公路的一段，由美援經費列撥資助「56 軍協工程」，在全台整建 15 條軍援戰備公路。而陽基公路係 1956 年 12 月動工，歷時 1 年 8 月修築完成，於 1958 年 8 月完工。當時路面還是石子路面，陽金公路全線鋪設柏油路面是在 1967 年逐段陸續完成。

　　還有向他們請教有關魚路古道的事宜，許大哥說，昔時附近有路徑通往上頭，但因隨著人跡稀少而逐漸湮沒，當年他們還有與金山人互相換宿的事情，此聚落曾有居民一百多人，許大哥還說當年也有日人住在這裡。

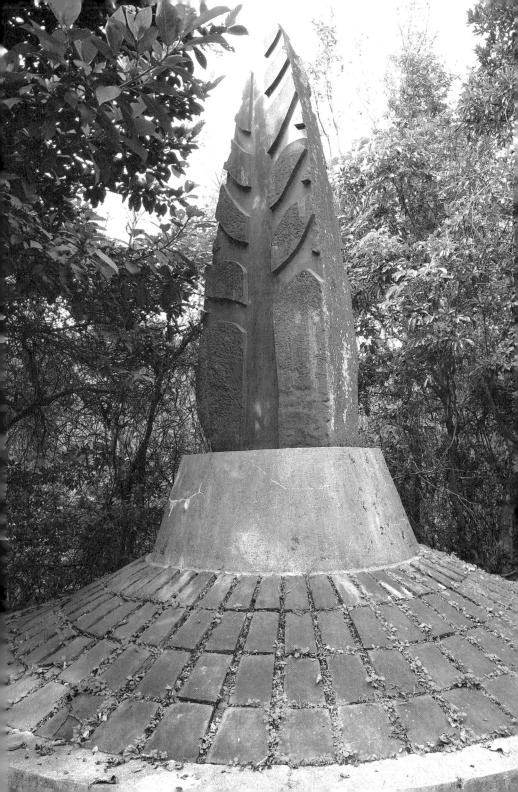

筆者向他們提起，早期陽明山種很多茶樹，許大哥也附和說是，但很快茶葉種植就落沒，後來改種水稻，後來又改種蔬菜直到現在，以前農戶多，尚有有盤商開貨車到此收購，現因人口外移等諸多因素，只剩老人家不捨土地荒廢，且也珍惜這份幾十年來賴以養家活口的謀生之業，這份與土地的感情也只有當事人才能深刻體會。

　　當年在往金山方向不遠之處，有一家生產硫化鐵的肥料工廠，許大哥說是臺灣礦業公司，目前暫時擱下，將來心血來潮再來進一步探究文獻。

　　還有提到七股山下松柏閣溫泉飯店之事，許大嫂說該溫泉飯店是由福華飯店老闆投資設立。

　　在探訪陽金公路有兩處石碑幾乎已讓人遺忘，多數旅人都是匆匆經過，個人也不例外；只是有一回特地將機車停靠路邊並仔細端詳該石刻紀念碑，才發現它並不是所謂的紀念碑，而是一座名家石刻藝術作品，該作品旁立有一塊石碑，上頭刻有該藝術品一些

相關資訊，該作品係由名雕塑家蕭長正於 1993 年所作，並由金寶山事業機構創辦人曹日章捐贈，另由時任金山鄉鄉長李國芳署名立碑，該作品意象為「樹」，並附一段現代詩詠贊：

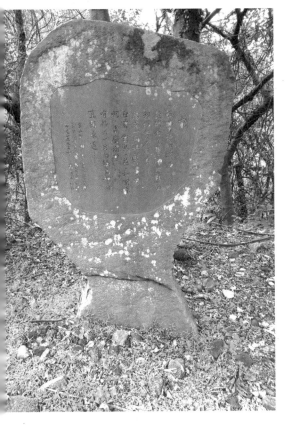

▲ 位於陽金公路一隅， 蕭長正 「樹」作品。

樹

吸吮土地的汁液

挺納蒼穹豐沛的精氣

我們努力成長

陽光一同嬉戲。還有

白雲、禽鳥、花，和蝴蝶

啊、多麼渴望

有好一大片的綠色世界

直到永遠……

金山鄉 鄉長 李國芳 立碑

金寶山事業機構 曹日章 捐贈

公元 1993 年 蕭長正 作品

而另一處為陽基公路工兵建築竣工紀念碑，本碑為立方四面柱，其中有三面，分別由周象賢、彭孟緝、戴德發、王一飛四位分別署名提字。下圖這一面是由臺灣省陽明山管理局第三任局長周象賢（1885 年～1960 年）提字「勞苦功高」。

　　上圖這一面，分為上、下兩部分，上頭由臺灣省警備總司令陸軍一級上將彭孟緝（1908 年～1997 年）署名提字「繼往開來」，落款日期為民國 47 年 8 月。

　　下面這部分係由時任陸軍工兵署少將署長王一飛（1910 年生，卒年不詳）落款提字，說到王一飛，曾有一位警政首長（王一飛，1934 年～ 2021 年，臺灣省政府警政廳廳長、內政部消防署首任署長）恰巧也同名同姓。

陽基公路竣工紀念

　　陽基公路起自陽明山至基隆全長五九公里沿海軍
民交通賴此維持道路蜿蜒越山臨急彎陡坡路基鬆軟橋
涵失修行駛一般車輛已感不便更無法適應軍用機車之
通行政府有鑒及此撥欵擴建并於四十五年十二月興工

　　工程由陸軍第一九營三三營六九營及五三四營等
四個工兵營分區施工登山涉水拓路建橋工程浩大任務
艱鉅加以陽明山區氣候多雨對工程進行大多阻碍幸我
全體施工官兵與有關作業人員協力同心不辭辛勞發揮
高度克難創造精神及台灣省公路局陽明山管理局台北
縣政府等有關機關熱心支援密切配合使此一道路建設
得以完成

　　現支幹各線路況良好輕重車輛均可暢通戰備價值
因以提高地方經濟因以繁榮民生國防多所利賴欣逢竣
工通車爰述梗概用示紀念

　　　　　　　　　　　　　　　　王一飛　謹誌

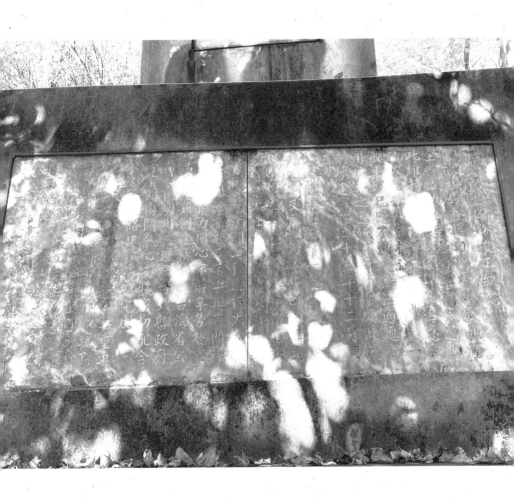

　　上圖這一面是由時任臺北縣縣長戴德發（1912年～1985年）提字「溥利民行」。而該石碑尚有一面空白，為何會留一面空白，對歷史人文探索有興趣者，或許可加以深究。

　　綜觀兩處石碑，現均乏人聞問，已逐漸湮沒在荒野中，或許因陽金公路空間腹地不足，有司未能在兩處適當地點開闢停車空間以利遊客駐車觀賞，但做為陽基公路修路相關紀念物，實無任其湮沒在荒野中的道理，對於石刻建物應加以保存維護，期使後人得以了解這段歷史，從宏觀的視野，它們都是當時的歷史見證，不應有政權屬性黨我之私而有分別心，任其荒廢。

　　石刻紀念物應是最容易修護保存，目前只要稍加修整即能煥然一新，周邊野草樹枝再加以修剪即可提供遊客觀賞，有了適宜的環境，自能吸引旅人駐足觀賞，至於停車地點空間規劃視情況再做定奪，先將紀念物妥善保存，且是刻不容緩，避免造成文物損壞，造成再來悔不當初的遺憾。

在臺灣各地有著太多的歷史文物，因不用心維護而任其損毀的例子，大都是權責單位不作為或消極作為所造成。陽明山國家公園為全臺唯一都會型國家公園，管理處對轄區的紀念物負有管理之責，應避免重蹈覆轍。妥善維護文物，不僅能提升環境教育的內涵，對於促進國民休憩品質也有莫大助益。

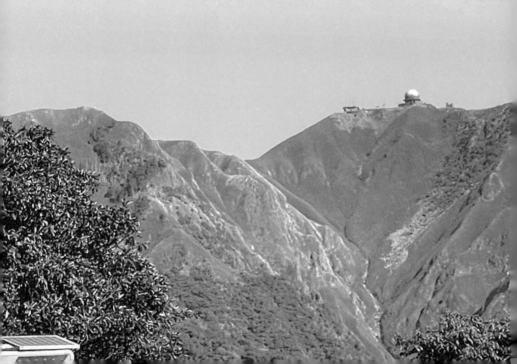

▼ 陽金公路遠眺竹子山。

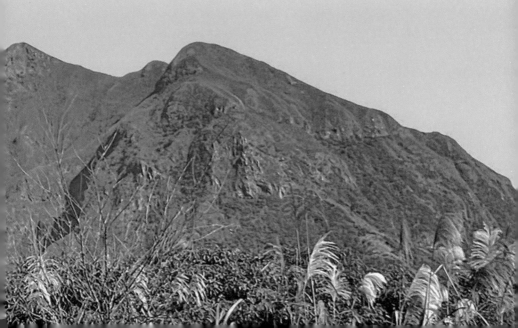

參考資料

· 吳奇娜（2000）。〈17 ～ 19 世紀北台灣硫磺貿易政策轉變之研究〉（未出版碩士論文）。國立成功大學，臺南市。

· 呂理昌（1994）。《初探魚路古道》，大自然。

· 李宜憲（2019）。文化部臺灣大百科全書《島夷志略》：https://nrch.culture.tw/twpedia.aspx ？ id=3444

· 李瑞宗、謝沐璇、白嘉民、童禕珊、張愷馨、郭典翰（1994）。《陽明山國家公園魚路古道之研究》。臺北市：內政部營建署陽明山國家公園管理處。

· 李瑞宗、陳佳玲、吳平海、黃文俊（1997）。《陽明山國家公園金包里大路（魚路古道）後續規劃》。臺北市：內政部營建署陽明山國家公園管理處。

· 李瑞宗（1999）。《陽明山國家公園金包里大路南向路段人文史蹟資源調查》，內政部營建署陽明山國家公園管理處。

· 李瑞宗（2020）。《越山臨海記》。新北市，交通部公路總局第一區養護工程處。

· 林偉盛（2014）。論早期臺灣鹿皮貿易史的研究：由曹著〈近世臺灣鹿皮貿易考〉談起，《臺灣史研究》第 21 卷第 3 期，頁 181-218，103 年 9 月，中央研究院臺灣史研究所。

· 林衡道（1990）。《臺灣史》。臺北市，臺灣省文獻委員會。

· 林衡道（1996）。《鯤島探源；臺灣各鄉鎮區的歷史與民俗》/ 林衡道口述；楊鴻博整理。臺北縣永和市，稻田。

· 郁永河（1959）。《採硫日記》，臺北市：臺灣銀行。

· 唐羽（1985）。《臺灣採金七百年》。臺北市：華岡印刷廠，發行人：顏惠霖，財團法人臺北市錦綿助學基金會。

· 翁佳音、黃驗（2017）。《解碼臺灣史 1550 ～ 1720》。臺北市，遠流。

· 翁佳音、曹銘宗（2021）。《吃的臺灣史》。臺北市，貓頭鷹。

· 臺北市，貓頭鷹出版。

· 曹永和（2011）。《近世臺灣鹿皮貿易考：青年曹永和的學術啟航》。臺北市：遠流出版事業股份有限公司，曹永和文教基金會。

· 連橫（2022）。《臺灣通史》。臺北市，五南圖書。

· 陳世一（1997）。《尋找河流的生命力：基隆河中游暖暖、七堵段歷史與地景巡禮》。基隆市：基隆市立文化中心。

· 陳世一（2005）。《第十四期基隆文獻—雞籠灣傳奇》。基隆市：基隆市文化局。

· 黃清連（1995）。《黑金與黃金：基隆河上中游地區礦業的發展與聚落的變遷》。臺北縣板橋市：北縣文化出版，稻鄉總經銷（北縣鄉土與社會大系；1）。

· 劉克襄（1995）。臺灣舊路踏查記。臺北市，玉山社出版事業股份有限公司。

國家圖書館出版品預行編目資料

再訪魚路古道 / 馬宗義著. -- 初版. -- 臺北市：博客思出版事業網,
2024.04
面；　公分
ISBN 978-986-0762-77-8(平裝)
1.CST: 歷史 2.CST: 人文地理 3.CST: 魚路古道 4.CST: 陽明山國家
公園
992.3833　　　113001635

生活旅遊30

再訪魚路古道

作　　　者：馬宗義
主　　　編：盧瑞容
編　　　輯：陳勁宏、楊容容
美　　　編：陳勁宏
校　　　對：楊容容、古佳雯
封面設計：陳勁宏
出　　　版：博客思出版事 業網
地　　　址：臺北市中正區重慶南路1段121號8樓之14
電　　　話：（02）2331-1675或（02）2331-1691
傳　　　真：（02）2382-6225
E-MAIL ：books5w@gmail.com或books5w@yahoo.com.tw
網路書店：http://bookstv.com.tw
　　　　　https://www.pcstore.com.tw/yesbooks/
　　　　　https://shopee.tw/books5w
　　　　　博客來網路書店、博客思網路書店
　　　　　三民書局、金石堂書店
經　　　銷：聯合發行股份有限公司
電　　　話：（02）2917-8022　　傳　真：（02）2915-7212
劃撥戶名：蘭臺出版社　　　　帳號：18995335
香港代理：香港聯合零售有限公司
電　　　話：（852）2150-2100　傳　真：（852）2356-0735
出版日期：2024年4月初版
定　　　價：新臺幣300元整（平裝）
ＩＳＢＮ ：978-986-0762-77-8